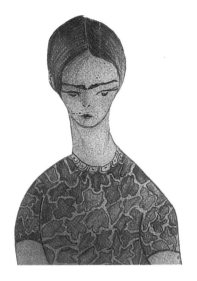

D0814600

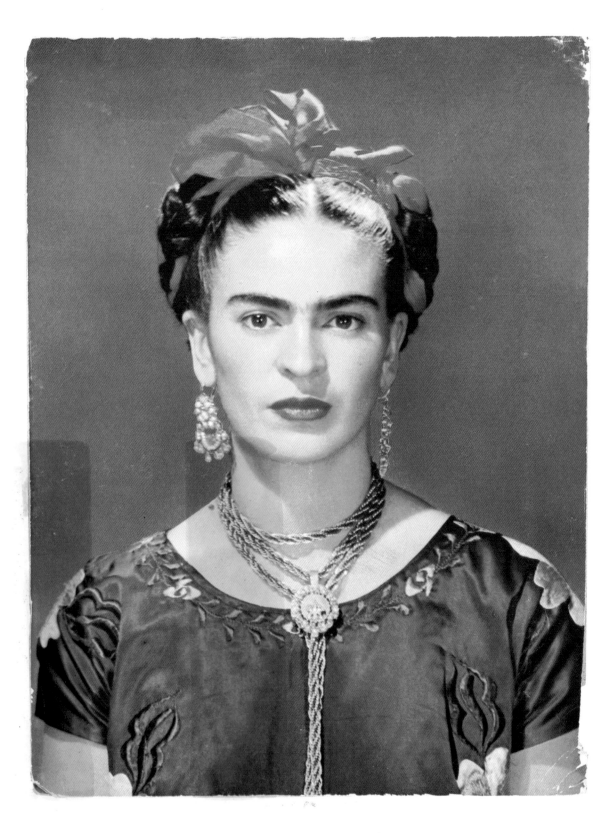

Andrea Kettenmann

FRIDA KAHLO

1907–1954

Dolor y pasión

TASCHEN

KÖLN LONDON MADRID NEW YORK PARIS TOKYO

© 1999 Benedikt Taschen Verlag GmbH
Hohenzollernring 53, D–50672 Köln
Reproducciones con la amable autorización del Instituto Nacional
de Bellas Artes, Ciudad de México
Redacción y diseño gráfico: Sally Bald, Angelika Taschen, Colonia
Traducción: María Ordóñez-Rey, Kiel
Diseño de la portada: Catinka Keul, Angelika Taschen, Colonia

Printed in Germany
ISBN 3-8228-6548-6

Indice

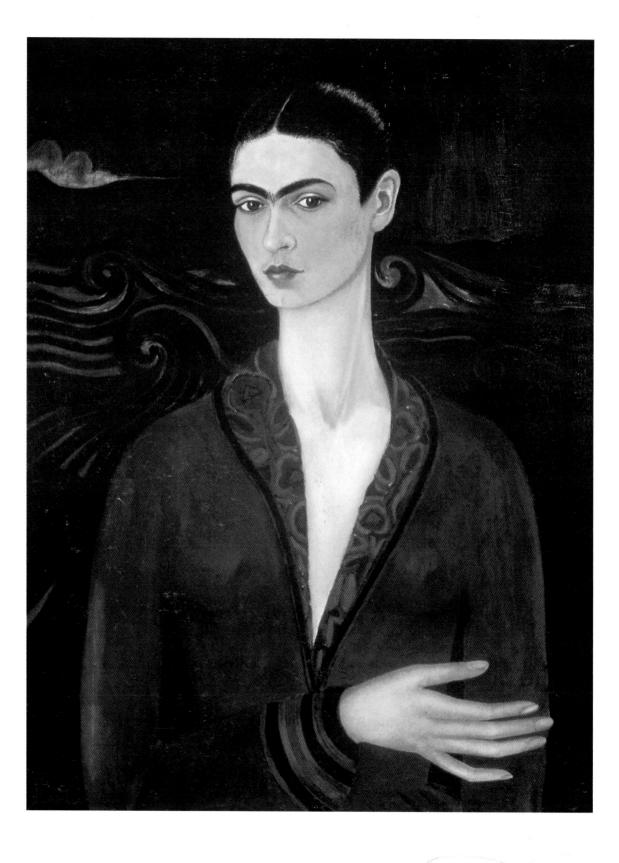

«Frida la coja» – una muchacha rebelde

«Yo tenía siete años cuando la decena trágica y presencié con mis ojos la lucha campesina de Zapata contra los carrancistas.»[1]

Con estas palabras describe Frida Kahlo (1907-1954) a comienzos de los años cuarenta sus recuerdos de la Revolución Mexicana (1910-1920) en su diario. Tanto se identificaba con este suceso, que continuamente decía haber nacido en 1910. Tras la época colonial y los treinta años de dictadura del general Porfirio Díaz, se aspiraba a realizar cambios fundamentales en el orden social de México. Ostensiblemente, Frida Kahlo había decidido que ella y el nuevo México habían nacido al mismo tiempo. En realidad, ella había venido al mundo tres años antes. Según su partida de nacimiento, Magdalena Carmen Frieda Kahlo Calderón nació el 6 de julio de 1907 en Coyoacán, en aquel entonces un pueblo de la periferia de Ciudad de México. Era la tercera de las cuatro hijas del matrimonio Matilde Calderón y Guillermo Kahlo.

En el cuadro de 1936 *Mis abuelos, mis padres y yo* (lám. pág. 9), la artista da cuenta de su origen: la pequeña Frida está de pie en el jardín de la «Casa Azul» (láms. págs. 88/89) de Coyoacán – hoy Museo Frida Kahlo –, donde ella nació y murió. La casa fue construida en 1904 por sus padres. Sobre ella están representados sus padres en idéntica pose a la que adoptaran el día de su casamiento, en 1898, ante el fotógrafo que los retrató (lám. pág. 8, arriba). En el regazo de la madre hay un feto, con el que la pintora alude a su existencia prenatal. Con el motivo de la polinización de una flor se remonta, en la representación de sí misma, al estadio de la fecundación. La pequeña Frida sostiene en su mano derecha una cinta roja que enmarca a los padres. Los extremos ondeantes de la cinta roja cercan los retratos de sus abuelos paternos y maternos, que surgen de una nube. Los abuelos maternos flotan sobre las montañas de México y un nopal, especie de cactus que puede definirse como la planta nacional mexicana. Esta planta forma parte del mito de la fundación de los Méjica y aparece como símbolo en la bandera nacional mexicana. La madre de Frida Kahlo, Matilde Calderón y González (1876-1932), nació en Ciudad de México. Era hija de Isabel González y González, procedente de la familia de un general español, y de Antonio Calderón, un fotógrafo de origen indio nacido en Morelia.

Frida Kahlo, fotografiada en 1926 por su padre Guillermo Kahlo (1872-1941).

Autorretrato con traje de terciopelo, 1926
Este autorretrato constituye el primer cuadro profesional de la artista. Lo pintó como regalo para su amante Alejandro Gómez Arias, que la había abandonado y a quien pretendía recuperar de esta forma. El digno retrato aristocrático refleja el interés de Frida Kahlo por la pintura italiana del Renacimiento. El cuello amanerado, extremadamente largo, recuerda representaciones de Parmigianino o de Amedeo Modigliani.

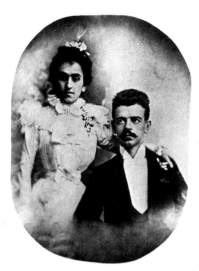

Retrato de bodas de los padres de Frida Kahlo, Matilde Calderón y Guillermo Kahlo, realizado en febrero de 1898.

Retrato de la Familia de Frida,
hacia 1950-54
Durante una larga estancia en el hospital en 1950, Frida Kahlo retomó una y otra vez el trabajo en este cuadro, que, sin embargo, no llegó a terminar. Junto a los padres y los abuelos, vemos también representadas a las hermanas de la artista, al igual que su sobrina, su sobrino y un niño más, éste desconocido.

Los abuelos paternos flotan sobre el mar azul, pues proceden del otro lado del océano. Wilhelm Kahlo (1872-1941), el padre de la artista, hijo del joyero y orfebre Jakob Heinrich Kahlo y su mujer Henriette Kahlo, nacida Kaufmann, nació en Baden-Baden. Sus padres, judíos húngaros, habían emigrado a Alemania, donde alcanzaron un cierto bienestar. Tras la muerte de la madre y el nuevo matrimonio del padre, Wilhelm Kahlo obtiene de su padre la ayuda económica necesaria para su viaje a México en 1891, cuando contaba diecinueve años. Aquí cambió su nombre de pila por el sinónimo español Guillermo y se ganó la vida como dependiente en diversos negocios. Tras la muerte de su primera mujer, que murió en el parto de su segunda hija, se casa con Matilde Calderón. Las hijas del primer matrimonio, María Luisa y Margarita, fueron internadas en un convento. Del suegro aprende Guillermo el arte de la fotografía al objeto de instalarse por su cuenta como fotógrafo profesional.

En una segunda versión de este «árbol genealógico», realizada en los años cincuenta, al cuadro inacabado *Retrato de la Familia de Frida* (lám. pág. 8, abajo) aparecen, junto a los padres y abuelos, las hermanas de la artista; Matilde (1898-1951) y Adriana (1902-1968) en un lado, Cristina (1908-1964) entre sus hijos Isolda (1929) y Antonio (1930-1974) en el otro lado. En medio de este grupo, en la zona inferior del cuadro, se encuentra un niño más, si bien no podemos identificarlo.

Durante el gobierno del dictador Díaz, Guillermo Kahlo obtuvo el encargo de realizar un inventario gráfico de monumentos arquitectónicos de la época prehispana y colonial. Este material fotográfico estaba destinado a ilustrar lujosos volúmenes gráficos de gran formato con motivo del centenario, en 1921, de la independencia mexicana. En razón a su experiencia como fotógrafo de arquitectura fue elegido para este proyecto, lo que le convirtió en el «primer fotógrafo oficial del patrimonio cultural nacional de México». La Revolución Mexicana puso punto final a esta privilegiada situación de la familia. «.. era con grán dificultad que se ganaba la subsistencia en mi casa»[2], explicaría más tarde la artista por qué ya de niña ayudaba, después de la escuela, en tiendas para contribuir a la subsistencia de la familia.

En una charla con la crítica de arte Raquel Tibol, la artista rememoró detalles de su niñez: «Mi madre no me pudo amamantar porque a los once meses de nacer yo nació mi hermana Cristina. Me alimentó una nana a quien lavaban los pechos cada vez que yo iba a succionarlos. En uno de mis cuadros estoy yo, con cara de mujer grande y cuerpo de niñita, en brazos de mi nana, mientras de sus pezones la leche cae como del cielo.» Se trata de la obra *Mi nana y yo* (lám. pág. 47), pintada en 1937. El rostro del ama, desnuda de cintura para arriba, se haya reemplazado por una máscara de piedra precolombina de Teotihuacán. El ama india, que en esta representación recuerda a una diosa precolombina de la maternidad o a un ama del arte funerario de Jalisco, se funde con el motivo colonial cristiano de la virgen con niño, convirtiéndose así en símbolo del origen mestizo de la pintora. En contraposición a las representaciones de la virgen con niño, donde se ponen de relieve el afecto y la unión entre madre e hijo, la relación reflejada en

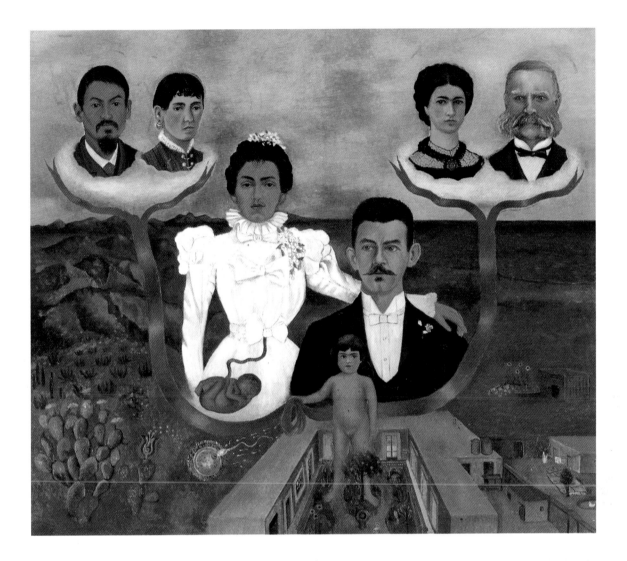

el cuadro resulta distante y fría, efecto subrayado aún más por la ausencia de contacto visual: el bebé recibe su alimento, pero no ternura y cariño. «Dado que el ama de Kahlo sólo fue empleada para dar pecho, no se sentía, probablemente, en ningún modo unida al bebé. Por ello, el acto de dar el pecho se llevaba a cabo tal como Kahlo lo pintó: sin la menor relación emocional.»[3] La falta de una unión íntima, tan necesaria para un bebé, explica problablemente la discrepante relación de Frida Kahlo con su madre, a quien califica de muy simpática, activa, inteligente, pero también de calculadora, cruel y fanáticamente religiosa.

A su padre, por el contrario, lo describe como entrañable y cariñoso: «Mi niñez fue maravillosa», escribió en su diario, «aunque mi padre estaba enfermo (sufría vértigos cada mes y medio), para mí constituía un ejemplo inmenso de ternura, trabajo (como fotógrafo y pintor) y, sobre todo, de comprensión para todos mis problemas.»[4] Y también recordaba que, cuando a los seis años enfermara de poliomielitis,

Mis abuelos, mis padres y yo, 1936
En este trabajo cuenta la artista la historia de su procedencia. A sí misma se ha representado como una niña de unos tres años. El retrato de los padres ha sido pintado tomando como modelo la foto de bodas de 1898. Los abuelos mexicanos por parte de la madre están simbolizados por la tierra, los paternos, alemanes, por el océano.

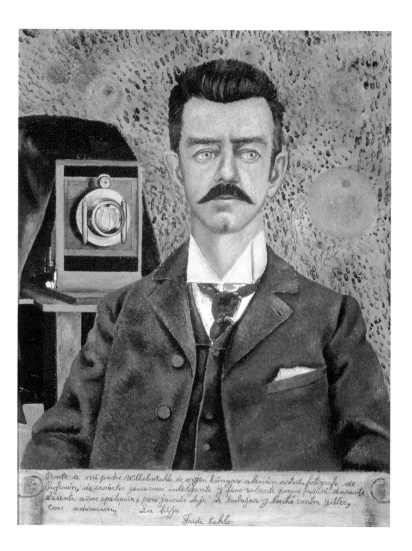

Retrato de mi padre, 1951
La dedicatoria en la parte inferior del cuadro dice: «Pinté a mi padre Wilhelm Kahlo, de origen húngaro-alemán, artista fotógrafo de profesión, de carácter generoso, inteligente y fino, valiente porque padeció durante sesenta años epilepsia, pero jamás dejó de trabajar, y luchó contra Hitler, con adoración. Su hija Frida Kahlo.»

su padre se había ocupado especialmente de ella durante los nueve meses de convalecencia. Su pierna derecha adelgazó mucho y el pie se quedó atrás en el crecimiento. A pesar de que el padre la animaba a hacer regularmente sus ejercicios de gimnasia terapéutica para fortalecer los músculos debilitados, pierna y pie quedaron rezagados. Una enfermedad que ella intentaba ocultar, de joven bajo pantalones, más tarde bajo largas faldas mexicanas. Si en su niñez la llamaban «Frida la coja» – algo que la hería mucho –, posteriormente despertaría admiración con su aspecto exótico. Solía ir de excursión con su padre, quien, entusiasta pintor aficionado, pintaba acuarelas durante los paseos en común. El la enseñó a utilizar la cámara, a revelar fotos, a retocar y a colorear, experiencias que le serían muy útiles para su pintura. El amor y admiración que sentía por Guillermo Kahlo, a quien calificaba de «muy interesante, de elegantes movimientos al andar», de «tranquilo, trabajador, osado», fueron expresados por la artista en el *Retrato de mi padre*

(lám. pág. 10), pintado en 1951. Lo representó con su instrumento de trabajo, una enorme cámara de caja. En la zona inferior del cuadro pintó una banderola, como era uso en los retratos de la pintura mexicana del siglo XIX, con la dedicatoria: «Pinté a mi padre Wilhelm Kahlo, de origen húngaro-alemán, artista fotógrafo de profesión, de carácter generoso, inteligente y fino, valiente porque padeció durante sesenta años epilepsia, pero jamás dejó de trabajar, y luchó contra Hitler, con adoración. Su hija Frida Kahlo.»

Tras obtener su certificado escolar de la Oberrealschule en el Colegio Alemán de México, se matriculó en 1922 en la «Escuela Nacional Preparatoria»: una escuela superior con duros exámenes de admisión, que, como un College, prepara a los alumnos para una carrera superior, y que en aquel entonces era considerada la mejor institución de enseñanza en México. De los dos mil alumnos de la escuela, Frida era una de las treinta y cinco chicas que fueron admitidas. Quería hacer el bachillerato, pues le interesaban mucho las ciencias naturales, especialmente biología, zoología y anatomía, y deseaba ser médico.

En la escuela había numerosas pandillas que se diferenciaban unas de otras en sus intereses y actividades. Frida Kahlo tenía contacto con algunas de ellas y era miembro de los «Cachuchas». El grupo tomaba el nombre de las gorras de traficante que sus miembros llevaban como elemento de identificación. Leían mucho y se identificaban con las ideas social nacionalistas del ministro de cultura José Vasconcelos, por lo que optaban por hacer reformas en la escuela. De sus filas saldrían más tarde varios líderes de la izquierda mexicana, seis de los cuales están captados en el cuadro *Si Adelita...* o *Los Cachuchas* (lám. pág. 12, abajo). El trabajo se compone de elementos unidos a modo de collage

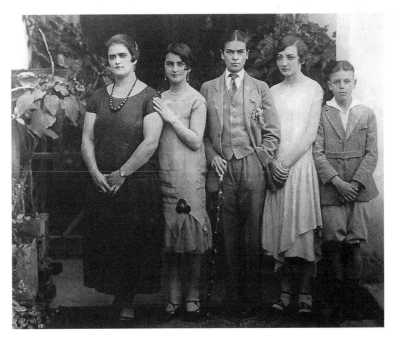

Frida Kahlo, con traje de caballero, fotografiada con miembros de su familia el 7 de enero de 1926 por Guillermo Kahlo. De izquierda a derecha: sus hermanas Adriana y Cristina, Frida Kahlo, la prima Carmen Romero y Carlos Veraza.

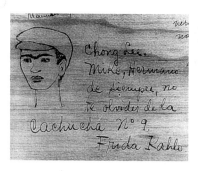

*Chong-Lee, Mike Hermano de siempre . . .
no te olvides de la cachucha n° 9,*
hacia 1948-50
Se trata de una tabla de madera escrita, en la
que viejos amigos de la escuela congratulan al
poeta Miguel N. Lira con ocasión de un éxito.
Frida Kahlo añadió un autorretrato.

LAMINA PAGINA DERECHA:
Retrato de Miguel N. Lira, 1927
La propia artista consideraba poco logrado el
retrato de Miguel N. Lira. En el cuadro, rodeó
a los camaradas escolares de diversos símbolos
de la literatura y la poesía. La figura del ángel,
que podemos interpretar como el arcángel San
Miguel, alude al nombre de Miguel, mientras
que la lira representa el apellido.

Si Adelita... o Los Cachuchas, antes de 1927
Frida era miembro de los «Cachuchas», un
grupo que tomaba su nombre de las gorras con
que se distinguían. Eran partidarios de ideas
nacional-socialistas y la literatura constituía su
centro de interés. El trabajo se compone de
elementos unidos a modo de collage que, sim-
bólicamente, exponen los intereses de los
miembros del grupo situados entorno a una
mesa.

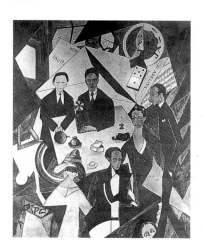

que, simbólicamente, representan a personas distribuidas en torno a
una mesa, caracterizadas por los atributos de sus intereses – una ficha
de dominó, un disco de una orquesta de jazz, un couvert de cartas, el
texto de la canción popular «La Adelita». A sí misma se representó en
el centro, con una apariencia exterior muy similar a la que tiene en *Au-
torretrato con traje de terciopelo* (lám. pág. 6), de 1926. Bajo su autorre-
trato se puede ver un segmento del *Retrato de Ruth de Quintanilla,* rea-
lizado en 1927, poco antes de este trabajo. A su derecha se reconoce el
perfil del escritor Octavio Bustamante, cuyo libro «Invitación al dan-
cing» aparece representado arriba a la izquierda. A su izquierda está
sentado el músico y compositor Angel Salas, a cuya actividad alude la
hoja de música arriba a la derecha. Al lado de éste vemos de espaldas a
Carmen Jaime, aparte de Kahlo el único componente femenino del
grupo. Arriba de ella está sentado Alejandro Gómez Arias, jurista y
periodista – el amor de juventud de Kahlo. Este fundaría más tarde
una emisora de radio, muy reconocida por el espíritu crítico de su in-
formación, en la Universidad de México y llegaría a ser un respetado
intelectual. Ante sus manos, sobre la mesa, se halla una bomba, proba-
blemente una alusión a una de las numerosas jugarretas que los «Ca-
chuchas» hacían a sus profesores. Arriba en el centro se encuentra Mi-
guel N. Lira. Frida Kahlo le llamaba también Chong-Lee, dada la
inclinación que el escritor sentía por la poesía china. En un extremo de
la tabla escrita a finales de los años cuarenta, con la que los amigos ob-
sequiaron al poeta a raíz de un éxito, se eterniza también Frida Kahlo.
Al lado de un autorretrato con cachucha, escribió la dedicatoria
«Chong-Lee, Mike Hermano de siempre . . . no te olvides de la cachucha n° 9»
(lám. pág. 12, arriba).

En un retrato de 1927, *Retrato de Miguel N. Lira* (lám. pág. 13),
aparece éste pintado con un molinete parecido al del cuadro anterior,
rodeado de símbolos que, entre otras cosas, aluden a su nombre: la fi-
gura de un ángel, refiriéndose a su nombre y al arcángel homónimo, la
lira, representando su apellido. En cartas a Alejandro Gómez Arias se
refirió Kahlo al cuadro: «Estoy haciendo el retrato de Lira, buten de
feo. Lo quiso con un fondo estilo Gómez de la Serna. [...] Está mal que
no sé ni cómo puede decirme que le gusta. Buten de horrible.[...] tiene
un fondo muy alambicado y él parece recortado en cartón. Sólo un de-
talle me parece bien (‹one› ángel al fondo), ya lo verás.»[5]

El retrato fue realizado al mismo tiempo que algunos otros retra-
tos de camaradas de la escuela, amigas y amigos; algunos de ellos han
sido destruidos por la propia artista, otros han desaparecido. Son ejem-
plos de sus primeros intentos como pintora. Hasta 1925 apenas ex-
plotó su talento, cuyo único impulso hasta entonces consistía en clases
de dibujo con el reconocido grafista publicitario Fernando Fernández,
un amigo de su padre, cuyo estudio se hallaba muy cerca de la escuela
de Kahlo. Fernández le dio empleo para apoyarla económicamente y la
enseñó a copiar grabados del impresionista sueco Anders Zorn. A pesar
de su interés por la historia del arte, hasta septiembre de 1925 no se le
ocurrió, según sus propias declaraciones, dedicarse profesionalmente al
arte. Mas no tardaría en cambiar de planes.

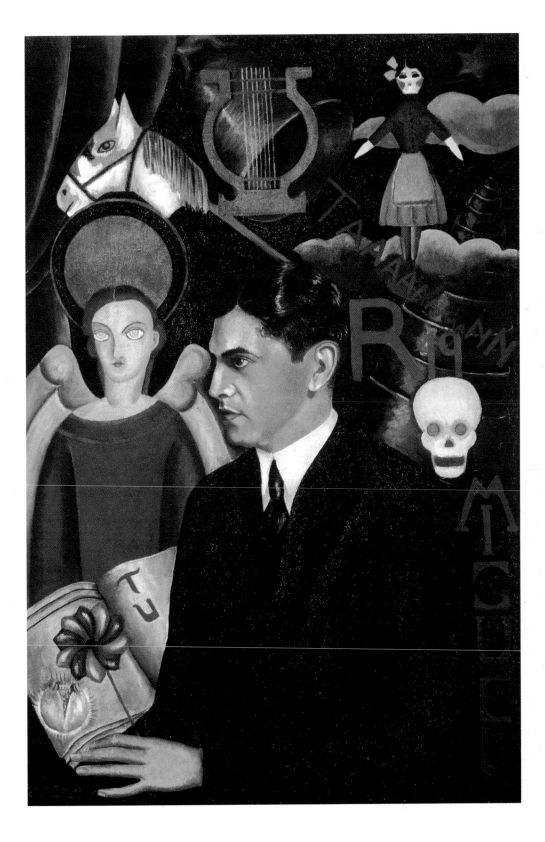

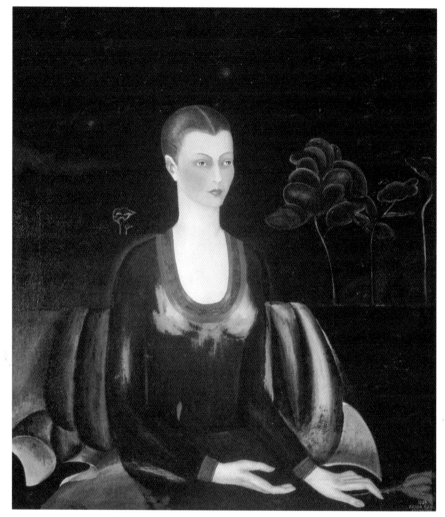

Adolfo Best Maugard
Autorretrato, 1923
Adolfo Best Maugard escribió en
1923 un libro ilustrado con di-
bujos sobre tradición, revivir y
desarrollo del arte mexicano.
Este libro ejerció gran influencia
sobre la pintura de la joven artis-
ta, que incluso recogió motivos
de esta obra para su propio au-
torretrato de 1929 (lám. pág. 28,
arriba la derecha).

Retrato de Alicia Galant, 1927
Como otros retratos de la creación temprana
de Frida Kahlo, éste de su amiga se orienta en
la pintura retratista del siglo XIX, influen-
ciada por el género europeo. El sombrío fondo
art nouveau es muy diferente de los fondos de
los retratos posteriores, en los que se aprecia
una clara orientación al «mexicanismo», la
afirmación del nacionalismo mexicano.

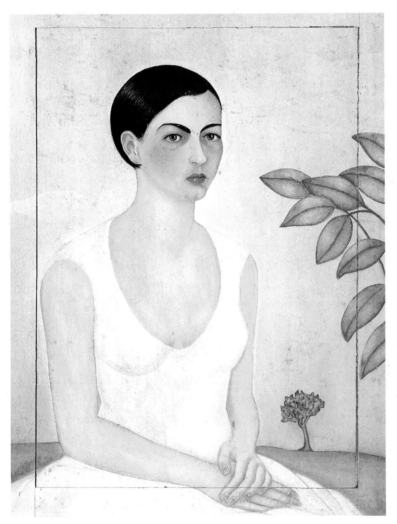

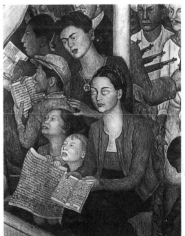

Retrato de Cristina, mi hermana, 1928
Los cuadros de los años 1928 y 1929, al igual que este retrato de la hermana, revelan ya, tanto en el estilo como en la temática, el influjo del conocido artista mexicano Diego Rivera: contornos duros y rígidos caracterizan ahora su estilo pictórico. Un pequeño y estilizado árbol al fondo contrasta con la gran rama del primer plano, aludiendo así a la configuración espacial. Cristina (1908-1964) era la hermana menor de Frida Kahlo.

Diego Rivera
El mundo de hoy y de mañana (detalle), 1929-1945
En el mural están representadas Frida Kahlo y su hermana Cristina con sus hijos Isolda y Antonio. Cristina Kahlo posó también para otras obras posteriores de Rivera. Del íntimo contacto surgió, finalmente, una relación amorosa en 1934 entre la hermana y el marido de Frida Kahlo.

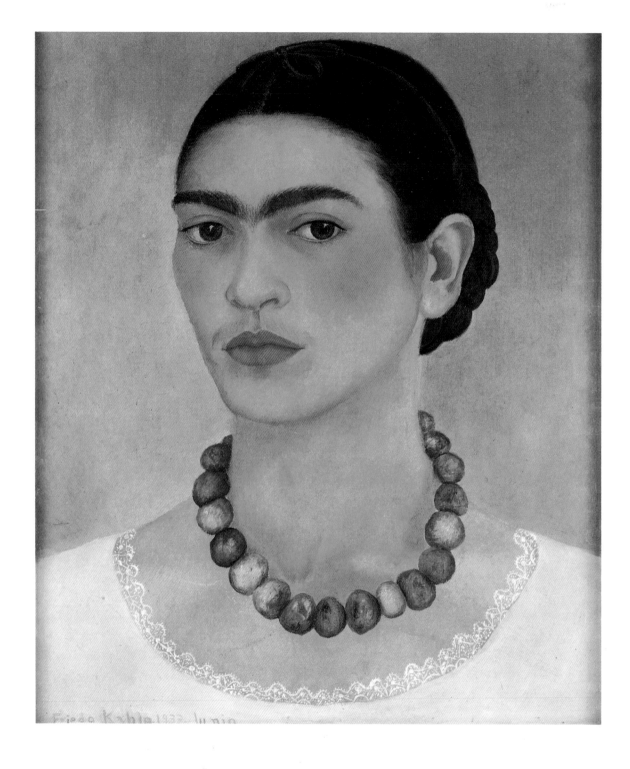

La grácil paloma y la rana gorda

El 17 de septiembre de 1925, poco después de haber subido al autobús de Coyoacán, Frida y su amigo de juventud Alejandro Gómez Arias sufrieron un accidente en el camino de la escuela a casa. La colisión del autobús con un tranvía provocó la muerte de varios pasajeros. Frida Kahlo resultó gravemente herida y los médicos dudaban que fuera a sobrevivir. En el pequeño esbozo a lápiz *Accidente* (lám. pág. 18, arriba) plasmó la artista, un año después, el suceso que tan decisivamente transformó su vida. Al estilo de la pintura popular de los exvotos, que también será muy significativa en su pintura tardía, recogió el acontecimiento sin atenerse a las reglas de la perspectiva. En la mitad superior del cuadro dibujó el momento de la colisión entre el autobús y el tranvía. Los heridos que yacen en la calle ilustran la situación. En el primer plano del dibujo yace – mucho más grande que las demás personas – Frida Kahlo, vendada, sobre una camilla de la Cruz Roja. Su retrato, flotando por encima, muestra su preocupada mirada a la escena. A la izquierda del esbozo vemos el frente de la casa de sus padres en Coyoacán, a donde se dirigía después de salir de la escuela. Este dibujo es el único testimonio gráfico de Frida Kahlo sobre el accidente; no volvería a tematizar la experiencia en su obra. Con una excepción: un *Retablo* (lám. pág. 18, abajo) que encontró a comienzos de los años cuarenta y que muestra una situación muy similar. Frida manipuló levemente este cuadro para convertirlo en representación de su propio accidente. Añadió los rótulos del tranvía y del autobús, dotó a la víctima de sus típicas cejas unidas y agregó el siguiente epígrafe: «Los esposos Guillermo Kahlo y Matilde C. de Kahlo dan las gracias a la Virgen de los Dolores por Haber Salvado a su niña Frida del accidente acaecido en 1925 en la Esquina de Cuahutemozin y Calzada de Tlalpan.»

La desgracia la obligó a guardar cama durante tres meses. Un mes lo pasó en el hospital. Tras esta convalecencia parecía sana, pero continuó padeciendo frecuentes dolores en la columna y en el pie derecho, aparte de experimentar una continua sensación de cansancio. Al año del accidente fue llevada de nuevo al hospital, donde fue mirada por rayos X – proceso que había sido omitido tras el accidente – para comprobar el estado de la columna. Le encontraron una rotura en la vértebra lumbar, cuya curación exigió el uso de diversos corsés de escayola durante nueve meses. En numerosas cartas a Alejandro Gómez Arias

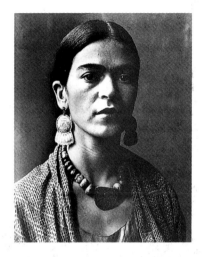

Frida Kahlo, en una foto tomada en 1931 por la fotógrafa Imogen Cunningham (1883-1976). Lleva puestos uno de sus collares precolombinos preferidos y pendientes coloniales.

Autorretrato con collar, 1933
Ya en Detroit consigue superar la tristeza por el aborto y mirar de nuevo a la vida. En esta autorrepresentación lleva puesto un collar de perlas de jade precolombinas. Aparece fresca y hermosa y muestra nuevamente una gran seguridad en sí misma, como en los *Autorretratos* de 1929 y 1930. El cuadro fue adquirido por el actor americano Edward G. Robinson.

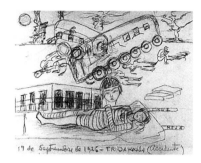

Accidente, 1926
Un año después de su accidente de autobús
plasmaba Frida Kahlo sobre papel el proceso
del accidente que tan decisivamente había
cambiado su vida. El accidente causó a la artis-
ta graves fracturas en la columna y la cadera.
Como consecuencia de ello no podía tener hi-
jos y sufría de continuos dolores de espalda.
Representó el suceso al estilo de la pintura po-
pular de los exvotos, dejando de lado las reglas
de la perspectiva.

describió su estado durante este periodo, en el que su libertad de mo-
vimientos había quedado muy reducida, llegando al punto de tener
que pasar temporadas en cama sin moverse. Para matar el aburri-
miento y olvidar el dolor, comenzó a pintar durante estos meses. «Creí
tener energía suficiente para hacer cualquier cosa en lugar de estudiar
para doctora. Sin prestar mucha atención, empecé a pintar», declararía
más tarde al crítico de arte Antonio Rodríguez.

«Mi padre tenía desde hacía muchos años una caja de colores al
óleo, unos pinceles dentro de una copa vieja y una paleta en un rincón
de su tallercito de fotografía. Le gustaba pintar y dibujar paisajes cerca
del río en Coyoacán, y a veces copiaba cromos. Desde niña, como se
dice comúnmente, yo le tenía echado el ojo a la caja de colores. No
sabría explicar el por qué. Al estar tanto tiempo en cama, enferma,
aproveché la ocasión y se la pedí a mi padre. Como un niño, a quien se
le quita su juguete para dárselo a un hermano enfermo, me la ‹prestó›.
Mi mamá mandó hacer con un carpintero un caballete ... si así se le
puede llamar a un aparato especial que podía acoplarse a la cama
donde yo estaba, porque el corset de yeso no me dejaba sentar. Así co-
mencé a pintar mi primer cuadro, el retrato de una amiga mia.»[6]

La cama fue cubierta con un baldaquín en cuyo lado inferior había
un espejo todo a lo largo, de modo que Frida podía verse a sí misma y
servirse de modelo. Este fue el comienzo de los numerosos autorretra-
tos que constituyen la mayoría de su obra y de los que hay, casi sin ex-
cepciones, ejemplos en todas las fases de su creación. Un género sobre
el que ella diría más tarde: «Me retrato a mí misma porque paso
mucho tiempo sola y porque soy el motivo que mejor conozco.»[7]

En esta declaración está ya descrita la característica más obvia de

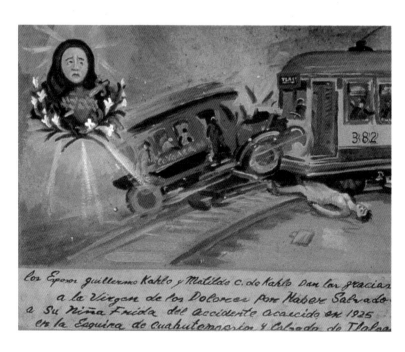

Retablo, hacia 1943
Frida Kahlo encontró un exvoto cuya exposi-
ción se acercaba tanto a su propio accidente,
que apenas necesitaba retocarlo para poder
aplicarlo a su propio accidente. Añadió los ró-
tulos del tren y del autobús, dotó a la acciden-
tada de sus típicas cejas, y completó la repre-
sentación con el agradecimiento.

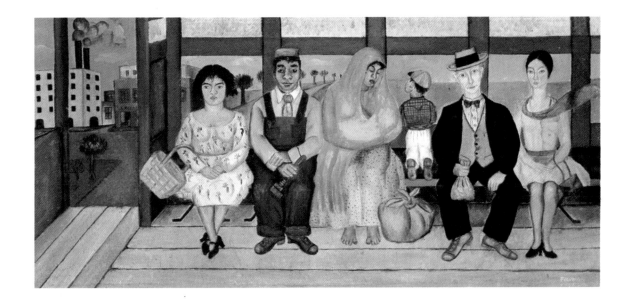

la mayoría de sus autorrepresentaciones: la artista se pintaba en escenarios de amplios, áridos paisajes o en frías habitaciones vacías que reflejaban su soledad (láms. págs. 42/43). También de sus retratos de cabeza y busto emana esta sensación. Cuando se representa en el lienzo en compañía de sus animales domésticos, parece una niña pequeña a la que el oso de peluche o la muñeca han de proteger. Los retratos de cabeza o de busto son frecuentemente complementados mediante atributos que poseen un significado simbólico (láms. págs. 28/29). Por el contrario, los retratos de cuerpo entero, que en muchos casos están integrados en una representación escénica, están marcados en su mayoría por la biografía de la artista: la relación con su marido Diego Rivera, la forma de sentir su cuerpo, el estado de salud – determinado por las consecuencias del accidente –, la incapacidad de tener hijos, así como su filosofía de la naturaleza y de la vida y su visión del mundo. Con estas personalísimas representaciones rompió tabús que afectaban especialmente al cuerpo y la sexualidad femeninos. Ya en los años cincuenta observó Diego Rivera que ella era «la primera vez en la historia del arte que una mujer ha expresado con franqueza absoluta, descarnada y, podríamos decir, tranquilamente feroz, aquellos hechos generales y particulares que conciernen exclusivamente a la mujer.»[8] El tiempo de convalecencia brindó a Frida Kahlo la ocasión de estudiar intensamente su reflejo en el espejo. Este autoanálisis tuvo lugar en una situación en que ella, salvada de la muerte, empezaba a descubrirse y experimentarse a sí misma y su entorno de una forma nueva y más consciente: «Desde entonces mi obsesión fue recomenzar de nuevo pintando las cosas tal y como yo las veía, con mi propio ojo y nada más»[9], se exteriorizó ante Rodríguez. Y la fotógrafa Lola Alvarez Bravo observó que la artista se había insuflado nueva vida con la pintura, que al accidente siguió una especie de renacimiento en el que su amor por la

El camión, 1929
Aquí expone, como Rivera en sus murales, un tema social. Arquetipos de la sociedad mexicana aparecen sentados en el banco de un autobús: un ama de casa, un obrero, una mujer india dando el pecho a su bebé, un niño pequeño, un burgués y una joven mujer que se parece mucho a Frida Kahlo.

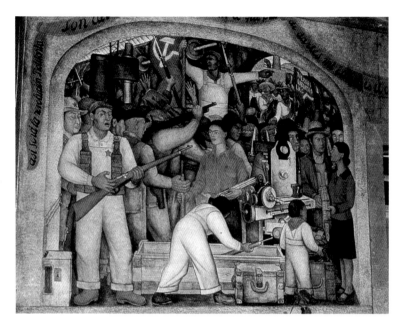

Diego Rivera
Balada de la Revolución (detalle), 1923-28
En el mural aparecen amigos de Frida Kahlo y de Rivera pertenecientes al círculo entorno al comunista cubano Julio Antonio Mella. Mella, que se encontraba exiliado en México, se encuentra a la derecha, junto a su compañera, la fotógrafa Tina Modotti, quien, al igual que Mella, estaba en contacto con artistas progresistas. A la izquierda vemos a David Alfaro Siqueiros, un íntimo amigo de Rivera, artista y apasionado comunista. Rivera muestra a Frida Kahlo como miembro del Partido Comunista de México (PCM), al que se incorporaría en 1928. Junto con sus camaradas del partido, apoyaba la lucha de clases armada del pueblo mexicano.

naturaleza, por los animales, los colores y las frutas, por todo lo nuevo y positivo, se había renovado.[10]

Los autorretratos la ayudaron a hacerse una idea de su propia persona y a crearla de nuevo tanto en el arte como en la vida, al objeto de encontrar una nueva identidad. Esto podría aclarar por qué los autorretratos acusan diferencias tan minimales. Casi siempre con el mismo rostro máscara, que apenas deja entrever expresiones de sentimientos o estados de ánimo, la artista mira de frente al espectador. Sus ojos, cubiertos por las cejas oscuras, sorprendentemente enérgicas, que se unen sobre el nacimiento de la nariz como alas de pájaro, impresionan por su expresividad.

Para expresar sus fantasías y sentimientos, desarrolló una lengua pictórica con vocabulario y sintaxis propios. Utilizó símbolos que han de ser descifrados por el que quiera analizar su obra y los contextos que la rodean. Su mensaje no es hermético; las obras han de entenderse como resúmenes metafóricos de experiencias concretas. El fantástico mundo de imágenes que llena los trabajos de Frida Kahlo se remonta, sobre todo, al arte popular mexicano y a la cultura precolombina. Además, se valió de los retablos populares, de las representaciones de mártires y santos, tan arraigados en las creencias populares. Echó mano de tradiciones que todavía hoy viven en là cotidianeidad mexicana, tradiciones que resultan surreales a los europeos. Si bien muchos de sus trabajos contienen elementos surreales y fantásticos, no han de ser calificados de surrealistas, pues en ninguno de ellos se alejó la artista por completo de la realidad. Sus mensajes no son nunca intrascendentes o ilógicos. En ellos se funden, como en tantas obras de arte mexicanas, realidad y fantasía como componentes de la misma realidad.

La primera autorrepresentación de Frida Kahlo, de 1926, el *Auto-*

rretrato con traje de terciopelo (lám. pág. 6), al igual que los retratos de amigas, amigos y de sus hermanas de sus comienzos artísticos están aún orientados en la pintura mexicana de retratos del siglo XIX, de influencia europea. Ejemplos de ello son el *Retrato de Miguel N. Lira* (lám. pág. 13), el *Retrato de Alicia Galant* (lám. pág. 14) y el *Retrato de Cristina, mi hermana* (lám. pág. 15). Se diferencian notablemente de los retratos posteriores de la artista, en los que se aprecia un claro giro hacia el «mexicanismo», hacia la afirmación nacional mexicana. Este sentimiento nacionalista sostuvo al país tras la Revolución.

Con la elección de Alvaro Obregón como presidente (1920) y la institución de un ministerio de cultura (SEP) bajo la dirección de José Vasconcelos, no sólo se luchó contra el analfabetismo, sino que se puso en marcha un amplio movimiento de renovación cultural. La meta era la igualdad social y la integración cultural de la población india, así como la recuperación de una cultura autóctona mexicana. Si desde la conquista española se habían reprimido los elementos culturales indios y a partir del siglo XIX se promovía el arte académico de influencia europea, después de la Revolución se llevó a efecto una reorientación. Muchos artistas que encontraban degradante la hasta entonces corriente imitación de modelos foráneos, promovían ahora un arte mexicano independiente, desprendido de todo academicismo. Tomaban partido por la reflexión sobre los orígenes mexicanos y la revalorización del arte popular.

A este círculo de intelectuales se unió Frida Kahlo en el año 1928. Hacia finales de 1927 se había restablecido hasta tal punto, que podía volver a llevar una vida «normal». Así, activó con renovada intensidad el contacto con antiguos camaradas de la escuela. Muchos de ellos habían abandonado entretanto la Preparatoria y estudiaban ya en la

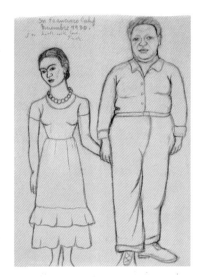

Frieda Kahlo y Diego Rivera o *Diego y Frieda,* 1930
Este dibujo es un estudio para el óleo del mismo nombre (lám. pág. 23), que terminaría medio año más tarde. Hasta comienzos de los años treinta, Frida escribía con frecuencia la variante alemana de su nombre: «Frieda».

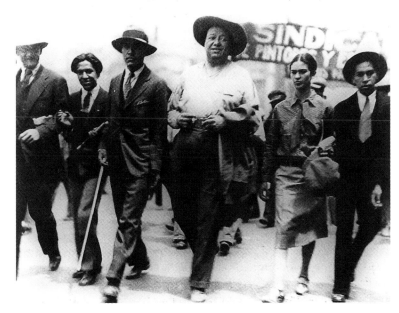

Frida Kahlo y Diego Rivera en la manifestación del 1 de mayo de 1929 en México.

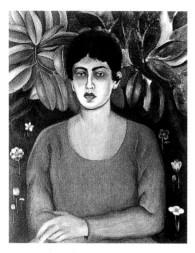

Retrato Lupe Marín, 1929
La anterior mujer de Rivera, Lupe Marín (casada con Rivera de 1922 a 1927), protegía amistosamente a Frida Kahlo. Juntas compraban potes y sartenes, y Lupe enseñaba a Frida a preparar los platos favoritos de Rivera. En agradecimiento por las clases de cocina, Frida pintó para ella este retrato.

Frieda y Diego Rivera o ***Frieda Kahlo y Diego Rivera,*** 1931
Este retrato doble fue realizado, posiblemente, tomando una foto de bodas como modelo. La diferencia de tamaño entre los cónyuges, ya grande de por sí, aparece exhorbitada en el cuadro. Los delicados pies de ella apenas tocan el suelo. Frida Kahlo casi parece flotar, mientras que Rivera está firmemente anclado en el suelo con sus enormes pies. Rivera está caracterizado como pintor, con paleta y pincel, a sí misma se ha representado como la esposa del genial artista. El cuadro fue regalado al coleccionista Albert Bender como agradecimiento por haber posibilitado el permiso de viaje de Rivera a los Estados Unidos. A Rivera le había sido negado el visado en un principio debido a su ideología comunista.

universidad, donde eran políticamente activos. Germán de Campo, uno de sus amigos de la época escolar, la introdujo a principios de 1928 en un círculo de gente joven entorno al comunista cubano Julio Antonio Mella. Mella, que vivía exiliado en México, estaba emparejado con la fotógrafa Tina Modotti, a su vez en contacto con artistas progresivos.

Por medio de ella conoció Frida Kahlo a Diego Rivera. Ya una vez, en 1922, había tenido ocasión de observarlo: durante la realización de su primer mural en el Anfiteatro Simón Bolívar, en la Escuela Nacional Preparatoria. Ahora, al objeto de mostrarle sus propios trabajos, hizo una visita al artista, entretanto acreditado en el Ministerio de Cultura, donde estuvo trabajando en un nuevo mural en el periodo de 1923 a 1928. Frida admiraba al artista y su obra, por lo que quería saber su opinión sobre sus propios trabajos y si veía en ella dotes de pintora. Las obras que Frida trajo consigo impresionaron no poco al muralista: «Los lienzos revelaban una desacostumbrada fuerza expresiva, una exposición precisa de los caracteres y auténtica seriedad. [...] Poseían una franqueza fundamental y una personalidad artística propia. Transmitían una sensualidad vital enriquecida mediante una cruel, si bien sensible, capacidad de observación. Para mí era evidente que tenía ante mí a una verdadera artista.»[11]

Diego Rivera la animó a continuar con la pintura y fue, a partir de entonces, invitado frecuente en casa de los Kahlo. En su mural *Balada de la Revolución* en el Ministerio de Cultura, incluyó un retrato de Frida Kahlo. Aparece en el panel *Frida Kahlo reparte las armas* (lám. pág. 20), flanqueada por Tina Modotti, Julio Antonio Mella y David Alfaro Siqueiros. Su atuendo – falda negra y blusa roja, con una estrella roja sobre el pecho – revela a la joven mujer como miembro del Partido Comunista de México (PCM), del que, efectivamente, se haría miembro en 1928. Junto con sus camaradas del partido, apoyó la lucha de clases armada del pueblo mexicano.

Ella misma se autorrepresentó un año más tarde de forma completamente diferente en el *Autorretrato «El tiempo vuela»* (lám. pág. 28, arriba derecha). Una comparación con el *Autorretrato con traje de terciopelo* de septiembre de 1926 (lám. pág. 6), un regalo para su antiguo amigo Alejandro Gómez Arias, hace evidente cuánto ha cambiado su estilo. En este cuadro se revela su interés por la pintura renacentista italiana. En lugar de los dignos retratos aristocráticos de efecto ligeramente melancólico, donde el alargado cuello recuerda representaciones de Amedeo Modigliani, aquí nos mira de frente un rostro fresco, con color en las mejillas, alegre, positivo y seguro de sí mismo. El elegante vestido con valioso brocado ha sido sustituido por una sencilla blusa de algodón -una prenda popular que todavía hoy se puede encontrar en todos los mercados mexicanos-. El sombrío fondo art nouveau, que también reencontramos en el *Retrato de Alicia Galant* (lám. pág. 14), ha sido rasgado: una cortina abierta en el centro y recogida hacia los lados por medio de dos gruesos cordeles rojos, permite ver el cielo sobre la baranda del balcón, donde un pequeño avión de hélice vuela en círculos. A la derecha, tras el hombro de Frida, se hace visible una co-

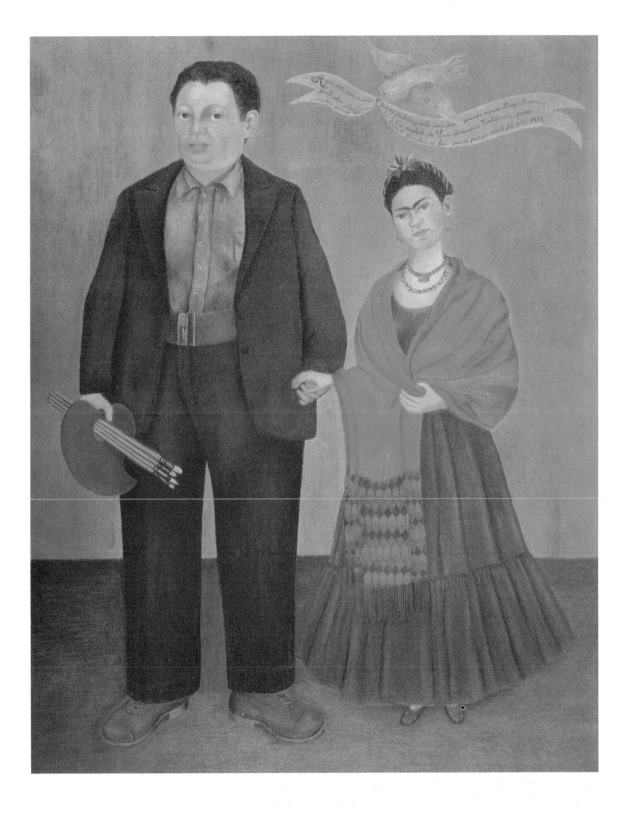

ARRIBA Y ABAJO:
José Guadalupe Posada (1851-1913)
Dibujos sin título
(comparar con lám. pág. 56, arriba)

lumna torneada, sobre la que, en lugar del esperado objeto valioso o decorativo, se encuentra un profano despertador de metal. Con la representación del avión y el reloj da imagen al dicho popular «el tiempo pasa volando».

El 21 de agosto de 1929 se casan Frida Kahlo y Diego Rivera. Diego era 21 años mayor que Frida. El influjo ideológico de Rivera sobre Frida se hace patente en el trabajo recién descrito. Por esta época se adhirió al grupo de artistas e intelectuales que abogaban por un arte autóctono mexicano. El «mexicanismo» iba a ser expresado sobre todo en la pintura mural de matiz educativo, especialmente apoyada por el estado con el fin de hacer asequible la historia nacional a un gran número de analfabetos. Particular resonancia encontraron los murales de José Clemente Orozco, Diego Rivera y David Alfaro Siqueiros. Pero no sólo en la pintura monumental, sino también en los pequeños paneles, de carácter más privado, se tematizaban «ideas nacionales», género en que destacan Gerardo Murillo – llamado Dr. Atl, Adolfo Best Maugard y Roberto Montenegro. Había que revalorizar los elementos del arte popular mexicano e incluirlos en el concepto, de tal manera que los objetos del arte popular no fueran únicamente extraídos de su contexto, transportados a la ciudad y expuestos como obras de arte – tal como normalmente sucedía –, sino que debían ser integrados en las obras creadas por artistas mexicanos. Adolfo Best Maugard escribió en 1923 un libro pedagógico con dibujos sobre tradición, reanimación y desarrollo del arte mexicano. A una introducción teórica sobre la función social del arte y la significación del arte popular, sigue una disertación con ejemplos sobre elementos y formas del arte popular mexicano. En su *Autorretrato* (lám. pág. 14, izquierda), realizado en el mismo año, trasladó su teoría a las imágenes pictóricas, haciendo uso de innumerables elementos nombrados en la publicación – por ejem-

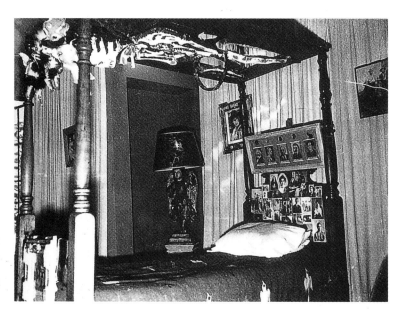

La cama de Frida Kahlo
El esqueleto que se encuentra sobre el baldaquín de su cama era, al parecer, una bromista alusión a su propia muerte. El motivo del esqueleto es frecuente en la obra de la artista. La muerte es entendida en México como proceso, como el camino o la transición a una vida de otro tipo. Así, el Día de Difuntos, el 2 de noviembre, no es en México un día de dolor, sino de fiesta.

Retrato de Luther Burbank, 1931
Luther Burbank cultivaba plantas y era conocido por sus desacostumbrados cruces de verduras y frutas. Frida Kahlo lo representa en un cruce – mitad hombre, mitad árbol –. En este cuadro se aprecia claramente que el arte de Kahlo se va alejando de la simple copia de la realidad exterior. Con el esqueleto donde anclan las raíces del árbol, toca uno de sus temas favoritos: el nacimiento de una vida nueva a través de la muerte.

plo, la estilizada forma expositiva, sin perspectiva al objeto de remitir a las fuentes indias del arte popular mexicano. También los orígenes coloniales de la a menudo anónima pintura retratista del siglo XIX en México se daban a conocer de idéntica forma. Así, por ejemplo, utilizó la cortina sujeta con cordeles, un elemento del retrato del siglo pasado, que ya aparece en los retratos de la época colonial y que fue integrado en el arte popular. Igualmente diseñó el fondo de colinas, el castillo con banderita mexicana en el tejado, el sol y el avión en el cielo y la ornamentación del escenario de primer plano, de acuerdo con el desarrollo y la enseñanza de su publicación. Es muy probable que Frida Kahlo conociera tanto este escrito teorético como el autorretrato cuando se unió al círculo artístico. En todo caso, sus propias exposicio-

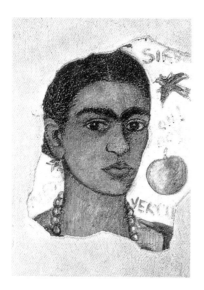

Autorretrato «very ugly», 1933
Este autorretrato fue realizado al fresco. Lo
que había escrito en él está hoy incompleto,
pues los bordes y esquinas del fresco se hallan
en muy mal estado.

nes exhiben correspondientes influjos: el sencillo ropaje, los pendientes
coloniales y el collar de jade remiten a las influencias culturales preco-
lombinas y coloniales. En su representación tiene en cuenta los oríge-
nes de la cultura mexicana y se caracteriza a sí misma como mestiza,
como «auténtica» mexicana proveniente de la mezcla de sangre india y
española. Ello es expresión de su conciencia nacional, subrayada aún
más por el dominio de los colores de la bandera mexicana, verde,
blanco y rojo. Motivos como el pequeño avión de hélice y las cortinas a
modo de marco simétrico, que también componen el fondo de otros re-
tratos, remiten al autorretrato de Best Maugard, el cual – si bien exis-
ten grandes diferencias de estilo entre ambos probablemente le ha ser-
vido de modelo.

«Varios críticos de diversos países», observó Diego Rivera sobre
las representaciones de la artista ligadas al «Mexicanismo», «han en-
contrado que la pintura de Frida Kahlo es la más profunda y popular-
mente mexicana del tiempo actual. Yo estoy de acuerdo con esto. [...]
Entre los pintores cotizados como tales en la superestructura del arte
nacional, el único que se liga estrechamente, sin afectación ni prejuicio
estético sino, por decirlo así, a pesar de él mismo, con esta pura pro-
ducción popular es Frida Kahlo.»[12]

Del arte popular tomó Frida el colorido y determinados motivos,
como las «figuras de Judas», que la acompañan en sus autorrepresenta-
ciones. Se valió de elementos de los retablos de anónimos artistas pro-
fanos y se inspiró también en la cultura precolombina y en la pintura
retratista mexicana del siglo XIX. Los objetos del arte popular que
Frida Kahlo utilizaba como estímulo para sus trabajos, eran asimismo
codiciadas piezas decorativas con que los intelectuales mexicanos de-
coraban sus casas. También en casa de los Kahlo-Rivera eran muebles
típicos, objetos de pintura esmaltada, máscaras, Judas de pasta de pa-
pel y retablos, componentes esenciales de la decoración casera.

En sus autorretratos, Frida Kahlo se pinta la mayoría de las veces
vestida con sencillos atuendos campesinos o con trajes indios, expre-
sando así su identificación con la población india. «En otra época me
vestía de muchacho, con el pelo al rape, pantalones, botas y una cha-
marra de cuero, pero cuando iba a ver a Diego me ponía mi traje de te-
huana.»[13] En efecto, Frida se vestía a veces como un hombre, dando así
la imagen de una mujer extraordinaria, autónoma. Esta impresión se
reforzaría aún más con el traje ricamente adornado de las mujeres, se-
guras de sí mismas, de Isthmus de Tehuantepec. Este fue su atuendo
preferido desde que se casó con Rivera, y tenía, además, la ventaja de
que la falda larga hasta el suelo ocultaba a la perfección su defecto cor-
poral, la pierna derecha, más corta y delgada que la izquierda. El
atuendo proviene de una región del suroeste de México cuyas tradicio-
nes matriarcales se han conservado hasta el día de hoy, y cuya estruc-
tura económica delata el dominio de la mujer. Posiblemente fue esta
circunstancia el incentivo adicional que hizo que muchas mexicanas
intelectuales de la ciudad eligieran este atuendo en los años veinte y
treinta. El traje concordaba perfectamente con el naciente espíritu na-
cionalista y la vuelta a la cultura india. «La ropa clásica mexicana ha

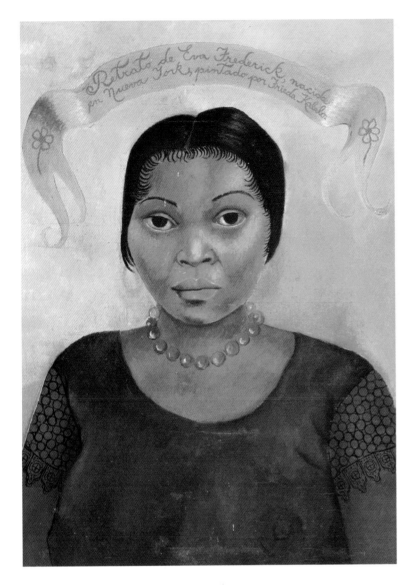

Retrato de Eva Frederick, 1931
Durante su estancia en San Francisco, de noviembre de 1930 a junio de 1931, Frida Kahlo pintó retratos de varias amigas y conocidos. Hoy conocemos tan sólo el nombre de la mujer representada, pero, a la vista del cuadro, no es difícil deducir que Frida Kahlo sentía simpatía por esta persona que irradia bondad e inteligencia.

sido hecha por gente sencilla para gente sencilla», dice Diego Rivera. «Las mexicanas que no quieren ponérsela, no pertenecen a este pueblo, sino que dependen, en sentimiento y espíritu, de una clase extranjera a la que quieren pertenecer, concretamente la clase poderosa de la burocracia americana y francesa.»[14]

En Frida Kahlo, que sí usaba esta ropa, veía Diego Rivera «la encarnación misma del esplendor nacional»[15]. Con el mismo propósito imbuído de ideología, diseñaba la artista los fondos de sus autorretratos, escogiendo atributos que acompañaran su imagen. Llevó la flora y la fauna mexicanas a sus exposiciones, dibujó cactus, plantas de la selva, rocas de lava, monos, perros Itzcuintli, ciervos, papagallos – animales que ella tenía como mascotas y que aparecen en sus cuadros como compañeros de la soledad –.

LAMINAS PAGINAS 28/29:
Más de la mitad de los retratos de Frida Kahlo son autorretratos. Especialmente durante la separación y divorcio de su marido en 1939, se pintaba casi exclusivamente a sí misma. En todos los retratos intenta expresar el estado de ánimo correspondiente.

«Me retrato a mí misma porque paso mucho tiempo sola y porque yo soy el motivo que mejor conozco.» FRIDA KAHLO

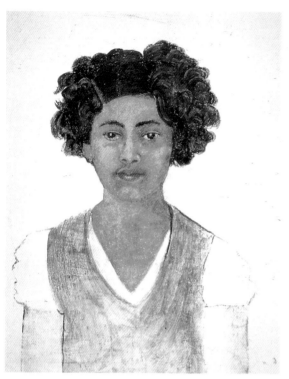

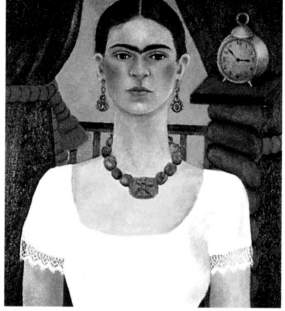

Autorretrato, hacia 1923

Autorretrato «El tiempo vuela», 1929

Autorretrato con mono, 1940

Autorretrato con changuito, 1945

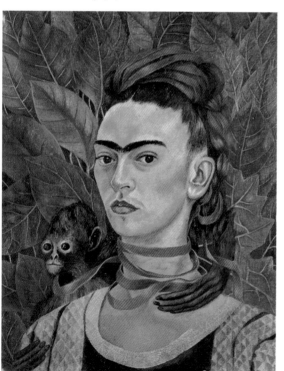

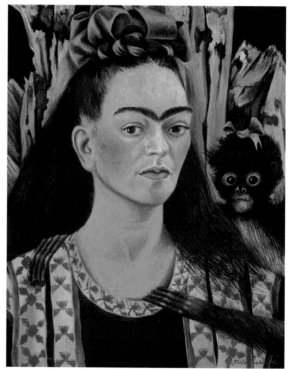

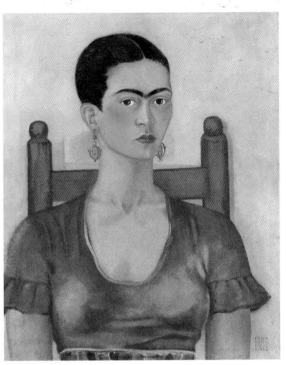

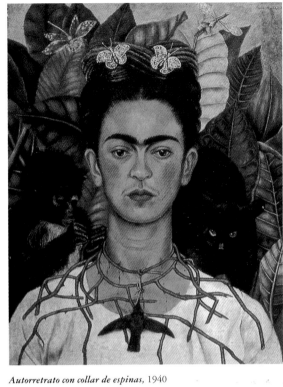

Autorretrato, 1930

Autorretrato con collar de espinas, 1940

Autorretrato con el pelo suelto, 1947

Autorretrato, 1948

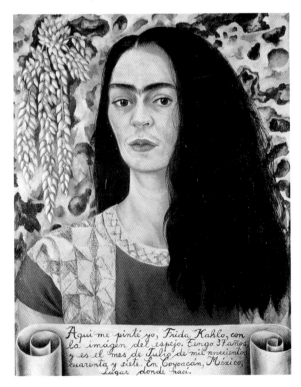

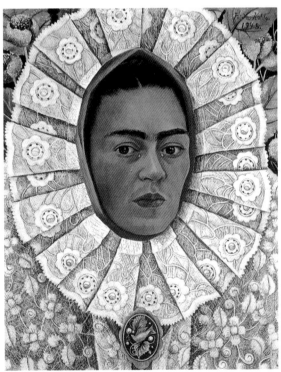

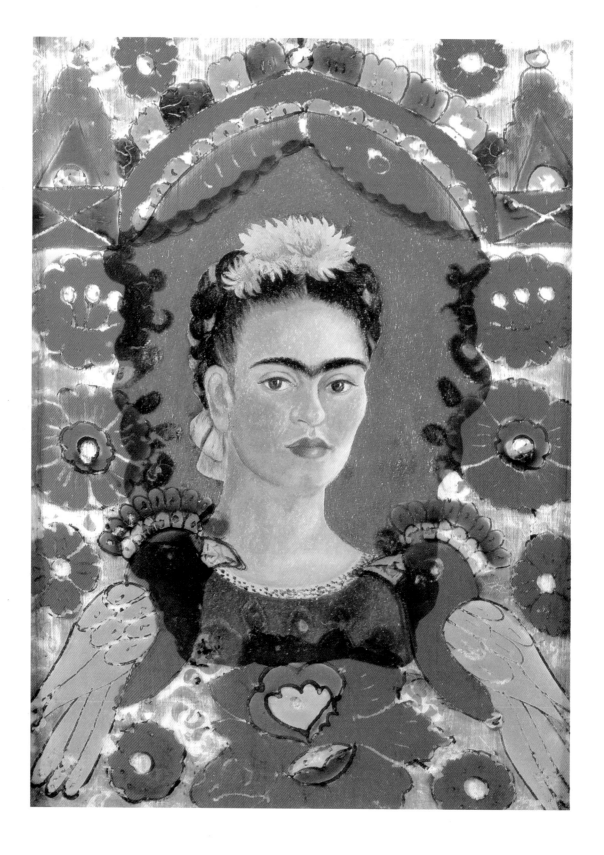

Una pintora mexicana en «Gringolandia»

En noviembre de 1930, Frida Kahlo y Diego Rivera se trasladaron a los Estados Unidos por cuatro años. San Francisco fue su primera estación. Diego Rivera tenía el encargo de pintar murales para el San Francisco Stock Exchange y para la California School of Fine Arts, el actual San Francisco Art Institute.

Su decisión de quedarse más tiempo a vivir y trabajar en los Estados Unidos tenía, con seguridad, una justificación tanto artística como política. El interés de los norteamericanos por el desarrollo cultural de su vecino sureño, por el llamado «renacimiento mexicano», era grande. Y viceversa, los Estados Unidos constituían un centro de atracción para los artistas mexicanos. Algunos de ellos emigraban al país vecino para sacar provecho del desarrollado mercado artístico.

La situación de los muralistas mexicanos había empeorado considerablemente desde que Plutarco Elías Calles (1924-1928) subiera al poder. Su política cultural había dejado de apoyar ilimitadamente la pintura mural; con la destitución en 1924 del ministro de cultura Vasconcelos, se rescindieron también los contratos con los artistas; disminuyó el número de encargos; algunos frescos fueron incluso destruidos, entre otros el mural de Rivera *La creación* en el Anfiteatro Simón Bolívar de la Escuela Nacional Preparatoria.

Los años entre 1928 y 1934, en los que se implantó un gobierno sucesorio controlado por Calles, se caracterizaron por acciones represivas contra los que pensaban de otro modo. Se prohibió el PCM y numerosos comunistas fueron encarcelados. La consecuencia fue una, así llamada, «invasión mexicana» de los Estados Unidos, en cuyo contexto ha de entenderse también el cambio de nación de la pareja Kahlo-Rivera.

En San Francisco conoció Frida a artistas, clientes y mecenas, entre los que se encuentra Albert Bender. Este agente de seguros y coleccionista de arte había adquirido ya en anteriores estancias en México algunos trabajos de Diego Rivera. Fue él quien logró, gracias a sus extensas relaciones, obtener un permiso de estancia en los Estados Unidos para Rivera, a quien anteriormente, a pesar de haber abandonado ya en 1929 el partido comunista por su giro hacia el estalinismo, le había sido negado el visado por su ideología comunista.

En agradecimiento al amigo, Frida creó el primero de una serie de

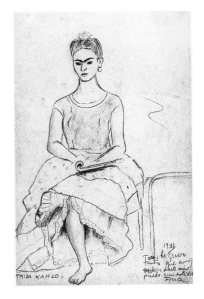

Autorretrato sentada, 1931
Durante su estancia en USA, Frida Kahlo padeció fuertes dolores a causa de una úlcera en un pie. Como consecuencia de una poliomielitis, tenía una pierna más pequeña que la otra, que una y otra vez le producía dolores y que, poco antes de su muerte, tras varias operaciones, tuvo que ser finalmente amputada.

Autorretrato «The Frame», hacia 1938
En 1939 tuvo lugar la exposición, organizada por André Breton, «Mexique», donde se exponían pinturas mexicanas, esculturas, fotografías y objetos de arte popular. También estaba expuesto este autorretrato, que fue adquirido por el Louvre, siendo el primer cuadro de un artista mexicano de este siglo en entrar en el museo. Rivera estaba muy orgulloso de este honor y a menudo se ponía nostálgico al recordar el éxito de su mujer en París. El retrato y el fondo azul están pintados sobre un panel de aluminio. Los ornamentos florales que lo enmarcan y las dos aves están pintados sobre cristal y colocados sobre el retrato.

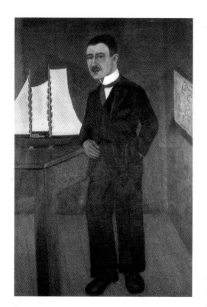

Retrato Dr. Leo Eloesser, 1931
El matrimonio Rivera vivió de noviembre de 1930 hasta junio de 1931 en San Francisco, donde Rivera tenía que pintar unos murales. Por esta época tuvo que irse Frida al hospital a causa de molestias en el pie derecho. Allí conoció al Dr. Eloesser, amigo de Rivera desde 1926. Desde entonces, Frida Kahlo se orientaría el resto de su vida por el dictámen y consejo médico del Dr. Eloesser. Con este cuadro expresó Frida Kahlo el agradecimiento por su amistad.

retratos dobles de sí misma y su marido, el retrato *Frieda Kahlo y Diego Rivera* (lám. pág. 23). La representación es de estilo tradicional y se orienta, en forma y estilo, en los retratos mexicanos de los siglos XVIII y XIX. Aunque posiblemente la artista haya tomado como modelo la única foto de bodas de los dos, la enorme diferencia entre los cónyuges aparece aquí extremada. Los delicados pies de ella apenas tocan el suelo. Frida Kahlo casi parece flotar, mientras que Rivera está firmemente anclado al suelo con sus enormes pies y piernas. Paleta y pincel en la mano, que le caracterizan como pintor, Diego mira de frente al espectador con una mirada que irradia seguridad en sí mismo, mientras que ella, la cabeza inclinada hacia el lado casi con timidez y la mano vacilante prendida en la de Rivera, se presenta como la mujer del genial muralista. A pesar de pasar la mayor parte del medio año en San Francisco detrás del caballete, Frida Kahlo, al parecer, todavía no tenía el valor de presentarse a sí misma en público como artista.

En junio de 1931, después de que Rivera terminara sus trabajos en San Francisco, la pareja trasladó su lugar de residencia en USA a Nueva York, más no sin antes hacer una corta visita a México. Diego Rivera había sido invitado a una amplia exposición retrospectiva de su obra en Nueva York. A continuación, la pareja de pintores se instaló en Detroit en abril de 1932 por un período de un año. El pintor tenía que realizar un fresco con el tema «industria moderna» para el Detroit Institute of Arts.

Por razones médicas, Frida Kahlo se vio obligada a interrumpir un embarazo en 1930; ahora, en Detroit, se quedó embarazada por segunda vez, contra el pronóstico de los médicos que, después del accidente, le dijeron que probablemente no podría tener hijos. Su pelvis, que había padecido tres roturas, impedía una posición normal del feto y un parto normal. En diciembre de 1930 había conocido en San Francisco al reconocido cirujano Dr. Leo Eloesser, con quien inició una buena amistad – en 1931 le hizo el *Retrato Dr. Leo Eloesser* (lám. pág. 32) –. Aconsejada por él, se puso en manos de un médico del Henry Ford Hospital de Detroit a comienzos del embarazo. «Me dijo [...] que, en su opinión, sería mejor conservar al niño que someterme a un aborto, pues, a pesar de mi mala condición física – refiriéndose a la pequeña fractura de la pelvis, de la columna, etc., etc. – podría tener al niño sin dificultad mediante una cesárea», escribía Frida al Dr. Eloesser, en quien depositaba absoluta confianza en lo concerniente a su estado de salud y a quien pedía consejo a menudo. «¿Cree usted que sería más peligroso para mí abortar que tener al niño?»[16]

Aparte del estado de salud, refirió en esta carta otros problemas que hablaban en contra del embarazo. Además, añadió que a Rivera no le interesaba tener niños. Sin embargo, antes de recibir la respuesta de su amigo médico, ya se había decidido por conservar al niño: «Después de haber sopesado todas las dificultades que un niño ocasionaría, estaba entusiasmada con la idea de tenerlo»[17], diría más tarde al amigo.

Tanto más defraudada ha debido sentirse cuando, el 4 de julio de aquel año, sufrió un aborto natural y perdió al niño. Durante su con-

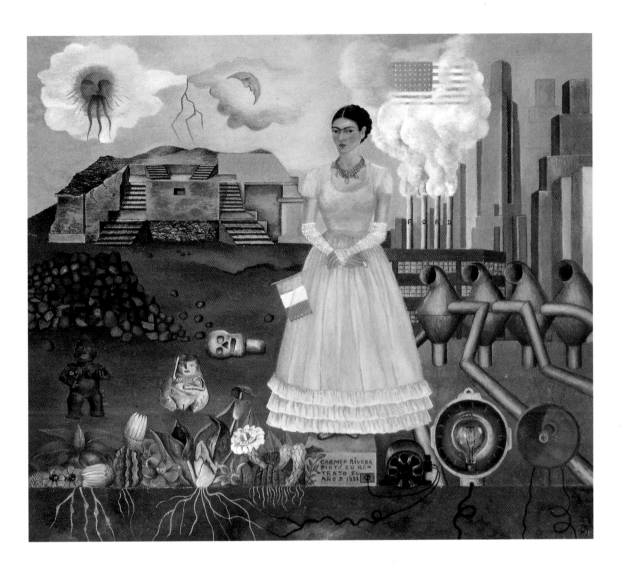

valecencia de trece días en el hospital comenzó la artista a plasmar la traumática experiencia del aborto en un dibujo a lápiz. Este le serviría más tarde como modelo para el óleo *Henry Ford Hospital* (lám. pág. 37). El cuadro muestra a la artista desnuda sobre una cama de hospital demasiado grande en relación con su cuerpo. La sábana blanca está empapada de sangre bajo su cuerpo. Sobre el vientre, todavía ligeramente hinchado por el embarazo, sostiene en su mano izquierda tres cuerdas rojas que parecen venas, a las que se enlazan seis objetos – símbolos de su sexualidad y del embarazo fracasado –. La cinta que remata sobre el vientre y la mancha de sangre, se convierte en un cordón umbilical, en cuyo extremo se halla un feto masculino hiperdimensional en posición embrionaria. Se trata del niño perdido en el aborto, el «pequeño Dieguito», al que había esperado llegar a parir.

A la derecha, sobre la cabecera de la cama, flota un caracol. Según declaraciones de la propia Kahlo, es un símbolo de la lentitud del

Autorretrato en la frontera entre México y los Estados Unidos, 1932
En este cuadro se hace evidente la posición ambivalente de Frida Kahlo ante «Gringolandia». Ataviada con un elegante vestido rosa y sosteniendo una banderita mexicana en su mano izquierda, se yergue como una estatua sobre un pedestal ante un mundo dividido en dos: el mundo mexicano preñado de historia, determinado por los poderes de la naturaleza y el ciclo vital, y el mundo muerto norteamericano, dominado por la técnica.

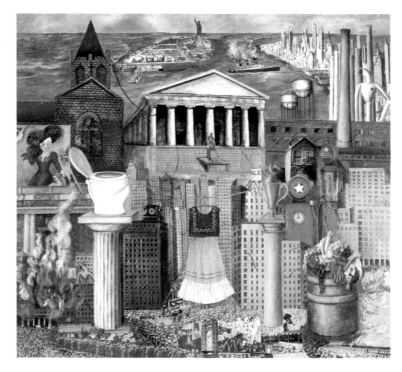

Allá cuelga mi vestido o *New York,* 1933
Mientras que Frida Kahlo estaba ya harta de los Estados Unidos y de los americanos, Rivera continuaba fascinado por esta tierra y no quería abandonarla. Este cuadro, el único collage en la obra de la pintora, constituye un irónico retrato del capitalismo norteamericano. Henchido de símbolos de la moderna sociedad industrial americana, muestra su decadencia y la destrucción de valores humanos. Frida Kahlo toma una posición opuesta a la de su marido, que, por la misma época, en un mural para el Rockefeller Center, expresa su afirmación del progreso industrial.

Cadáver exquisito (junto con Lucienne Bloch), hacia 1932
Lucienne Bloch conoció a Frida Kahlo y Diego Rivera en 1931 en el curso de una comida en Manhattan. Lucienne trabajaba como asistente de Rivera y llegó a ser buena amiga de Frida Kahlo. En este dibujo, cada una pintaba un tercio de la hoja y se la pasaba a continuación a la otra.

aborto. El caracol se encuentra también en otras representaciones como símbolo de la vida y del sexo (láms. págs. 67 y 74). Las culturas indias lo consideran, debido a su caparazón protector, símbolo de concepción, embarazo y parto. Se lo relaciona con la luna creciente y menguante en cuanto que el caracol saca y mete la cabeza en su caparazón, algo que también simboliza el ciclo femenino y, con ello, la sexualidad femenina.

La maqueta médica color rosa salmón de la zona pélvica y parte de la columna, que se encuentra al pie de la cama, alude, al igual que el modelo óseo abajo a la derecha, a la causa del aborto: las fracturas de la columna y la pelvis imposibilitan a Frida Kahlo soportar un embarazo.

En el mismo contexto ha de entenderse la pieza de máquina a la izquierda. El objeto es, posiblemente, parte de un esterilizador de vapor, como los que se utilizaban entonces en los hospitales. Se trata de una pieza mecánica que se utilizaba como tapa de cierre para depósitos de gas o de aire comprimido, sirviendo como regulador de presión. Frida Kahlo ha debido encontrar paralelismos, durante su estancia en el hospital, entre este mecanismo de cierre y su propia musculatura «defectuosa», que le impedía conservar al niño en su cuerpo.

La orquídea violeta abajo en el centro se la trajo Diego Rivera al hospital, según dijo el propio Diego. Para ella, esta flor era símbolo de sexualidad y sentimiento.

La desvalida figura yacente de la artista, pequeña sobre la gran cama que se pierde en la amplia llanura, transmite la impresión de soledad y desamparo, que, con seguridad, refleja el estado de ánimo de

Frida Kahlo tras la pérdida del niño y durante su convalecencia en el hospital. Esta impresión se agudiza más aún con la representación del inhóspito paisaje industrial en el horizonte, ante el que la cama de la enferma parece flotar. Se trata del conjunto Rouge-River en Dearborn/Detroit, parte de la Ford Motor Company. La pareja había visitado este complejo, ya que Rivera realizaba allí estudios para su mural *Hombre y máquina*, un encargo del Detroit Institute of Arts. El conjunto Rouge-River hace referencia a la ciudad en la que se llevó a cabo la traumática experiencia. Como alegoría del progreso técnico, el complejo contrasta profundamente con el humano sino de la pintora.

El arquitecto Albert Kahn, Frida Kahlo y Diego Rivera en 1932, en el Detroit Institute of Arts, donde Rivera tenía el encargo de pintar un mural.

Si bien la artista reprodujo los motivos aislados con exactitud, evitó una representación fiel a la realidad en la presentación escénica conjunta. Los objetos aislados han sido separados de sus contextos acostumbrados e integrados en una nueva composición. Para la pintora parecía más importante reflejar su propio estado de ánimo y, al mismo tiempo, lograr una concentración de la realidad por ella vivida, que reproducir una situación con exactitud fotográfica.

Este extraer elementos con fuerte carga expresiva de su contexto y componerlos según nuevas reglas, guarda paralelismos con los exvotos mexicanos. También en el estilo pictórico, el tamaño de los cuadros y en el material existen coincidencias con la pintura votiva. Al igual que la mayoría de los exvotos de los siglos XIX y XX, también la obra de Frida Kahlo está realizada en óleo sobre metal y es de pequeño formato, si bien aquí no aparece ninguna figura de santo a quien esté consagrado el cuadro: por regla general, tales figuras de santos ocupan la mitad superior del cuadro, la zona del cielo, donde se encuentran rodeados de una aureola de hinchadas nubes. En su lugar encontramos aquí los símbolos flotantes con un contenido significativo completamente diferente. Sin embargo, se trata, como en los exvotos, de la representación de una desgracia. Del mismo modo que sucede en los cuadros votivos con determinados objetos, textiles o elementos decorativos de la representación, los aquí expuestos están minuciosamente pintados. La representación del paisaje o de la arquitectura, por el contrario, ha sido pintada sólo como escenario sin profundidad de perspectiva. El cuadro carece de la típica inscripción donativa o explicación verbal del suceso. La mención de la fecha y lugar del acontecimiento en el canto de la cama ha de entenderse como alusión a un tal epígrafe.

Cadáver exquisito, hacia 1932
(ver lám. pág. 34, abajo)

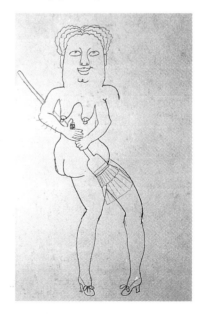

Aun cuando los elementos votivos en *Henry Ford Hospital* (lám. pág. 37) no han sido utilizados en el sentido original, el parentesco con los exvotos es claro. Ello se hace evidente sobre todo, como en muchos otros de sus cuadros, en la combinación de hechos biográficos y elementos fantásticos. Al igual que los pintores profanos de los exvotos, Frida Kahlo no pintó su realidad tal como era, sino como la sentía. Las circunstancias quedaron reducidas a lo esencial, la acción quedó limitada al expresivo punto álgido.

La artista poseía una gran colección de exvotos que, después de la Revolución, fueron retirados por el gobierno de las iglesias, adonde habían sido acarreados por creyentes en calidad de súplica o agradecimiento a un santo o a la Virgen. De estos cuadros pintados en los co-

mienzos sobre madera o lienzo por pintores – normalmente anónimos – profanos, se conservan pocos ejemplares. A partir del siglo XIX se utilizaba el metal, un material duradero y barato, como portante del cuadro.

De estos pequeños paneles de metal característicos de los exvotos se sirvió Frida Kahlo a menudo desde 1932, sobre todo en sus autorretratos, donde la problemática expuesta es, al igual que en la pintura votiva, de carácter individual. Eligió el mismo tipo de composición pictórica, adoptó la misma sencillez de formas y redujo la acción a lo esencial. Ello sin atenerse a la representación de una correcta perspectiva central, que Frida sacrificó en favor de la dramatización de la escena. Entre el mundo conocido, real, visible al objetivo, y el mundo de lo irreal, de la fantasía, no hay fronteras en sus retratos.

En marzo de 1933, una vez finalizado el mural, la pareja Rivera-Kahlo abandonó Detroit y se trasladó a Nueva York por casi un año, donde Rivera había recibido un nuevo encargo. Tras la estancia de casi tres años en USA, Frida Kahlo empezaba a sentir nostalgia por México. Ya en 1932 había reflejado claramente su ambivalencia sobre «Gringolandia» en su *Autorretrato en la frontera entre México y los Estados Unidos* (lám. pág. 33).

Con un elegante vestido rosa y largos guantes de encaje, se yergue como una estatua sobre un zócalo en un mundo dividido en dos – a la derecha el mundo mexicano preñado de historia, determinado por los poderes de la naturaleza y por ciclos vitales naturales, a la izquierda el mundo norteamericano, muerto y dominado por la técnica –. Frida Kahlo se siente traída y llevada entre estos dos espacios vitales tan opuestos. En una mano sostiene una banderita mexicana y en la otra un cigarrillo. A pesar de su admiración por el progreso industrial de USA, la nacionalista mexicana no se sentía a gusto en el nuevo mundo. «El gringuerío no me cae del todo bien», escribía a una amiga de México, «son gente muy sosa y todos tienen caras de bizcochos crudos (sobre todo las viejas).»[18] Y así renegaba e na carta a su amigo el Dr. Eloesser: «La High-Society de aquí me saca de quicio y me sublevan todos estos tipos ricos, pues he visto a miles de personas en la peor de las miserias, sin lo mínimo para comer y sin un lugar donde dormir; eso es lo que más me ha impresionado; es espantoso ver a estos ricos que celebran fiestas de día y de noche, mientras miles y más miles de personas mueren de hambre... Aún cuando me interesa mucho todo este progreso industrial y mecánico de USA, encuentro que los americanos carecen de toda sensibilidad y sentido del decoro. Viven como en un enorme gallinero sucio e incómodo. Las casas parecen hornos de pan y el tan traído y llevado confort no es más que un mito.»[19]

Su admiración por la técnica no carecía de crítica. El que era consciente de las desventajas del progreso, consta en la representación del mundo industrial muerto, donde predominan los colores gris y azul. La plasmación del mundo mexicano, por el contrario, está dominada por cálidos colores de la tierra y la naturaleza. De la tierra brotan flores, y los productos de la creación humana, escultura y pirámides, son de materiales naturales. Esta contraposición entre artificial y natural se

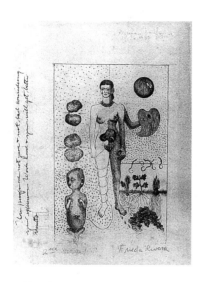

Frida y el aborto
o *El aborto,* 1932
De esta litografía existen sólo tres de las, por lo menos, doce copias que había realizado. Esta ilustración corresponde a la segunda copia. Todas las demás fueron destruidas por la misma Frida Kahlo. En el margen izquierdo ha escrito en inglés: «Estas copias no son ni buenas ni malas a la vista de tu experiencia. Trabaja duro y conseguirás mejores resultados.»

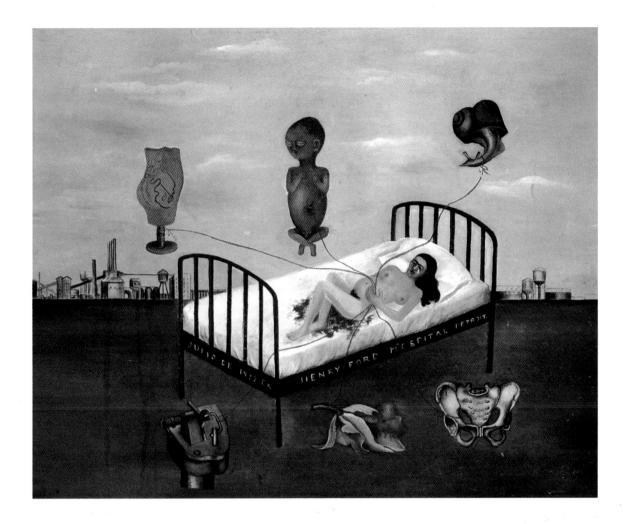

hace patente en muchos detalles. Las nubes del cielo mexicano tienen su contrapartida en una nube de humo que sube de la chimenea de la fábrica Ford. El variado mundo vegetal de un lado está sustituido en el otro por diversos aparatos eléctricos con cables, que con sus raíces obtienen su energía del suelo. El mundo industrial americano parece sin vida, mientras que en el lado mexicano vemos dos ídolos de la fertilidad y una calavera, simbolizando por igual el ciclo vital. Los dioses de USA, los industriales, banqueros y dueños de fábricas que habitan los templos de la gran ciudad, los rascacielos, tienen su contrapunto en las antiguas deidades mexicanas Quetzalcoatl y Tezcatlipoca, representadas por medio del sol y la luna sobre las ruinas de un templo precolombino.

Un único pequeño detalle establece una unión entre los dos mundos: un generador de corriente en suelo norteamericano obtiene energía de las raíces de una planta mexicana, para alimentar el zócalo donde se encuentra Frida Kahlo. Su figura parece obtener energía de ambos mundos. Esto hemos de entenderlo como indicación de que no

Henry Ford Hospital
o *La cama volando,* 1932
El cuatro de julio de 1932, Frida Kahlo sufrió un aborto en Detroit. La pequeña figura de la pintora, que yace desvalida en la gran cama ante la extensa llanura, transmite la sensación de soledad y desamparo. Ello refleja su estado de ánimo tras la pérdida del niño y durante la estancia en el hospital. La sensación de abandono se ve acentuada por la representación de un inhóspito paisaje industrial en el horizonte, ante el que parece flotar la cama de la enferma.

sólo se representa el estado de ánimo de la artista, su desgarramiento y su nostalgia por la patria, sino también como indicio de que ella, como encarnación de su tierra natal, partiendo de la historia y orientándose hacia el progreso, tiene que encontrar su propio camino entre dos polos.

Antes de su regreso a México, la pareja sostuvo serias discusiones sobre el tema. Mientras que Frida Kahlo ya había tenido suficiente de los Estados Unidos, Rivera seguía fascinado por esta tierra y no deseaba marcharse. Como reacción ante esta pelea, Kahlo comenzó a pintar el cuadro *Allá cuelga mi vestido* (lám. pág. 34, arriba), que terminaría más tarde en México. Este único collage en la obra de la artista constituye una irónica exposición del capitalismo norteamericano. Atiborrado de símbolos de la moderna sociedad industrial americana, este trabajo muestra su decadencia y la destrucción de valores humanos fundamentales.

El que Rivera fuese eximido antes de tiempo de su contrato puede parecer una ironía del destino. Había dotado a la figura de un líder obrero de su fresco con los rasgos faciales de Lenin. De este modo cedió, en diciembre de 1933, a las presiones de Frida Kahlo y regresó con ella a México. Aquí adquirieron una nueva casa en San Angel, entonces un pueblo en la periferia al sur de Ciudad de México, cuya construcción había encargado Rivera a su amigo Juan O'Gorman, arquitecto y pintor. La casa está constituída por dos compartimentos, uno pequeño, color azul, donde habitaba Frida Kahlo y otro más grande, de color rosa, donde Diego Rivera instaló un amplio estudio.

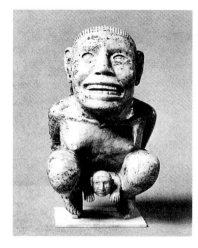

La diosa Tlazolteotl dando a luz a un niño. Escultura azteca

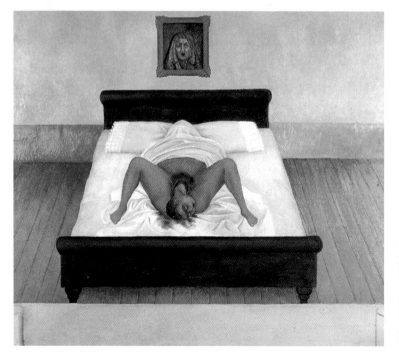

Mi nacimiento o *Nacimiento,* 1932
Motivada por Rivera, Frida Kahlo quería representar cada una de las estaciones de su vida. En el primer cuadro vemos cómo se imaginaba la pintora su propio nacimiento. Alude, al mismo tiempo, al aborto que había sufrido no hacía mucho. La cabeza de la madre está cubierta con la sábana: una alusión a la muerte de la madre coincidiendo con la realización del cuadro.

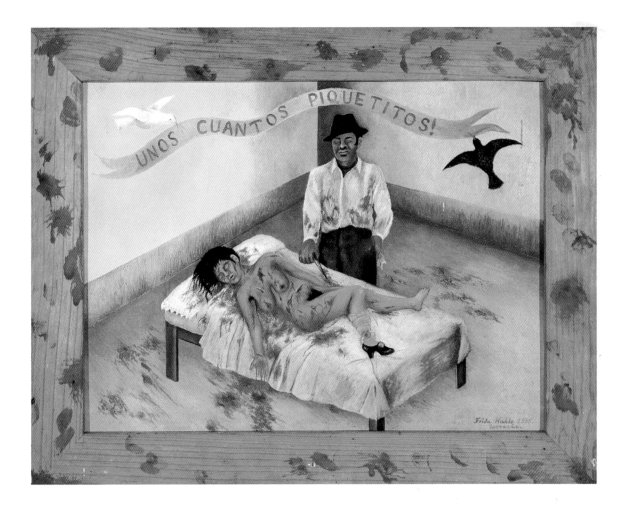

Dado que durante el último año en USA apenas había trabajado, ahora, de vuelta en la añorada tierra familiar, era de esperar que Frida Kahlo se dispusiera a trabajar a fondo en su pintura. Pero problemas de salud la obligaron a nuevas estancias en el hospital y, además, tuvo que someterse a la interrupción de un nuevo embarazo.

En 1935 realizó únicamente dos trabajos, de los que *Unos cuantos piquetitos* (lám. pág. 39) destaca por su sangrienta exposición. Se trata de la traducción pictórica de un reportaje periodístico sobre el asesinato por celos de una mujer. El asesino había defendido su causa ante el juez con las palabras: «¡Pero sólo le di unos cuantos piquetitos!»

Al igual que la mayoría de sus obras, esta cruel exposición guarda relación con su situación personal. Su relación con Rivera durante la creación del cuadro era hasta tal punto problemática, que sólo mediante el simbolismo de su pintura lograba tomar aliento. Rivera, que durante los años de matrimonio había vivido repetidas aventuras con otras mujeres, había iniciado ahora una relación con la hermana de Frida Kahlo, Cristina, que había posado para él para dos murales (lám. pág. 15, derecha).

Unos cuantos piquetitos, 1935
Un reportaje periodístico sobre el asesinato por celos de una mujer, proporcionó a la artista el tema para este trabajo. El asesino había defendido su causa ante el juez con las palabras: «¡Pero si no eran más que unos cuantos piquetitos!» Este hecho atroz alude simbólicamente a la situación personal de Frida Kahlo, pues Rivera había iniciado por esa época una relación amorosa con Cristina, la hermana de la artista.

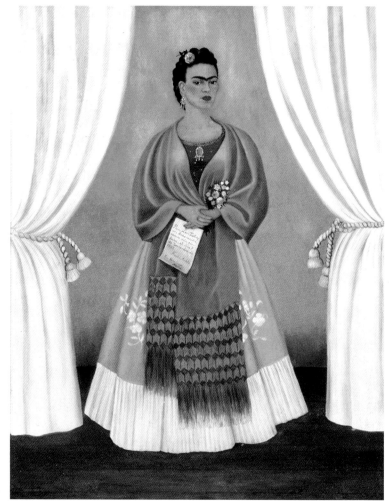

Autorretrato dedicado a Leon Trotsky o
«Between the Courtains», 1937
Entre Trotski y Frida Kahlo tuvo lugar en
1937 una breve historia amorosa cuando
Trotski y su mujer vivían en la «Casa Azul»
de Coyoacán. Ya terminada la relación, en ju-
lio de 1937, la artista regaló a Trotski este au-
torretrato dedicado «con todo cariño» con mo-
tivo de su cumpleaños, el 7 de noviembre de
1937, asimismo la fecha del aniversario de la
Revolución Rusa.

Profundamente herida, a principios de 1935 abandonó la casa
común para instalarse en un apartamento en el centro de Ciudad de
México. Visitó a un abogado amigo, uno de los antiguos camaradas
Cachuchas, al objeto de pedirle consejo sobre un posible divorcio. Ante
esta historia de fondo parece probable que *Unos cuantos piquetitos* refleje
con imágenes el estado psíquico de la artista. Las heridas causadas por
la fuerza brutal masculina parecen sustitutos de su vulnerabilidad
emocional.

El viaje de la artista, a mediados de 1935, con dos amigas ameri-
canas a Nueva York significó una huida de la grave situación. A finales
de 1935, cuando la relación entre Rivera y Cristina Kahlo había termi-
nado, regresó Frida a San Angel. Los espíritus se habían calmado, sin
que ello implique que Rivera fuera a renunciar a partir de ahora a sus
aventuras extramatrimoniales. También Frida Kahlo, por su parte, co-
menzó a cultivar relaciones con otros hombres y, especialmente en los
últimos años, también con mujeres.

A partir de 1936 reanudó la artista sus actividades políticas. En julio de este año estalló la Guerra Civil Española. Junto con otros simpatizantes, fundó un comité de solidaridad para apoyar a los republicanos. La actividad política le dio empuje y, además, la acercó de nuevo a Rivera, quien, ya desde 1933, cuando León Trotski comenzaba a organizar la Cuarta Internacional, simpatizaba con la Liga Trotskista. En el mismo año se manifestó la pareja ante el gobierno mexicano en favor de dar asilo político en México a León Trotski, después de que éste fuera rechazado, bajo presiones moscovitas, también en Noruega. El presidente Lázaro Cárdenas, quien desde su subida al poder en 1934 se esforzaba por lograr una situación democrática en México, aprobó la solicitud de asilo.

El 9 de enero de 1937 arribaron Natalia Sedova y Trotski al puerto de Tampico, donde fueron recibidos por Frida Kahlo. La artista puso a su disposición la «Casa Azul» de la familia Kahlo en Coyoacán, donde los Trotski habitaron hasta abril de 1939. Las dos parejas pasaban muchas horas juntos, y entre Trotski y Frida Kahlo surgió una corta historia amorosa que terminó en julio de 1937. El 7 de noviembre de 1937, fecha del aniversario de la Revolución Rusa y cumpleaños de Trotski, Frida regaló a éste un autorretrato dedicado «con todo cariño», su *Autorretrato dedicado a Leon Trotsky* (lám. pág. 40). Esta obra, caracterizada por agradables colores claros y por una atmósfera fresca y positiva, daría lugar, medio año más tarde, a una eufórica descripción por parte de André Breton: «En la pared del cuarto de trabajo de Trotski he admirado un autorretrato de Frida Kahlo de Rivera. Con un manto de alas de mariposa doradas, así ataviada abre una rendija en la cortina interior. Nos es dado, como en los hermosos días del Romanticismo alemán, asistir a la entrada en escena de una bella joven dotada con todos los poderes de la seducción.»[20]

Jacqueline Lamba y André Breton viajaron en abril de 1938 a México, donde se quedaron varios meses. Pasaron una temporada en la casa de la pareja Kahlo-Rivera, en San Angel. Breton, una de las figuras líderes del Surrealismo, había sido enviado a México por el Ministerio de Asuntos Exteriores francés para sostener conferencias. También simpatizaba con la Liga Trotskista y tenía gran interés en un encuentro con Trotski. Para él, México era la esencia del surrealismo, e interpretaba los trabajos de Kahlo también como surrealistas.

Gracias al contacto con Breton, tuvo, en el mismo año, su primera exposición en el extranjero. La diferencia entre su arte y el de los surrealistas fue apreciada ya por Bertram D. Wolfe tras esta exposición, tal como expresó en un artículo publicado en la revista «Vogue»: «Aunque André Breton [...] le dijera que ella es una surrealista, no fue siguiendo los métodos de esta escuela que ella logró su estilo. [...] Completamente libre de los símbolos freudianos y de la filosofía que parece poseer a los surrealistas, su estilo es una especie de surrealismo ‹ingenuo› que ella creó para sí misma. [...] Mientras que el Surrealismo oficial se ocupa de algo así como sueños, pesadillas y símbolos neuróticos, en la variante de madame Rivera dominan el ingenio y el humor.»[21]

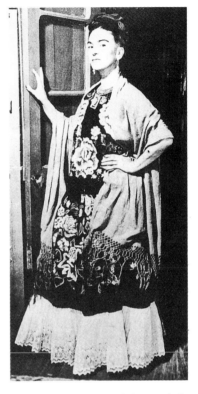

Frida Kahlo en la «Casa Azul», hacia 1942. La casa se encuentra en Coyoacán, entonces un lugar de la periferia de Ciudad de México.

Esta fotografía de 1940 muestra a Frida Kahlo con un aspecto típico de ella: con collares precolombinos, que Rivera solía regalarle, y con un cigarrillo encendido en la mano.

Recuerdo o **El Corazón,** 1937
En este cuadro encuentra Frida Kahlo los medios pictóricos para dar expresión al dolor de su alma causado por un enredo amoroso entre su marido y su hermana Cristina en 1934. Su corazón partido yace a sus pies; el gran tamaño de su cuerpo simboliza la intensidad de su dolor. Muestra sus sentimientos de desvalimiento y desesperación mediante la carencia de manos. Frida Kahlo regaló este cuadro a Michel Petitjean, el director de la galería Renou et Colle de París.

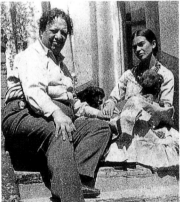

Perro Itzcuintli conmigo, hacia 1938
El cuadro muestra a una seductora mujer jo-
ven con rostro lleno y labios sensuales. La at-
mósfera del cuadro está, sin embargo, marcada
por la soledad. Sólo el pequeño perro Itz-
cuintli otorga seguridad y dulzura a Frida
Kahlo, sentimientos que a menudo buscaba en
sus animales caseros. Una toma de rayos X
realizada con motivo de la restauración del
cuadro, revela una obra temprana – con aves y
plantas entorno a un estanque – oculta bajo la
pintura.

Diego Rivera y Frida Kahlo con sus perros Itz-
cuintli, que para Frida eran un sustituto de los
hijos.

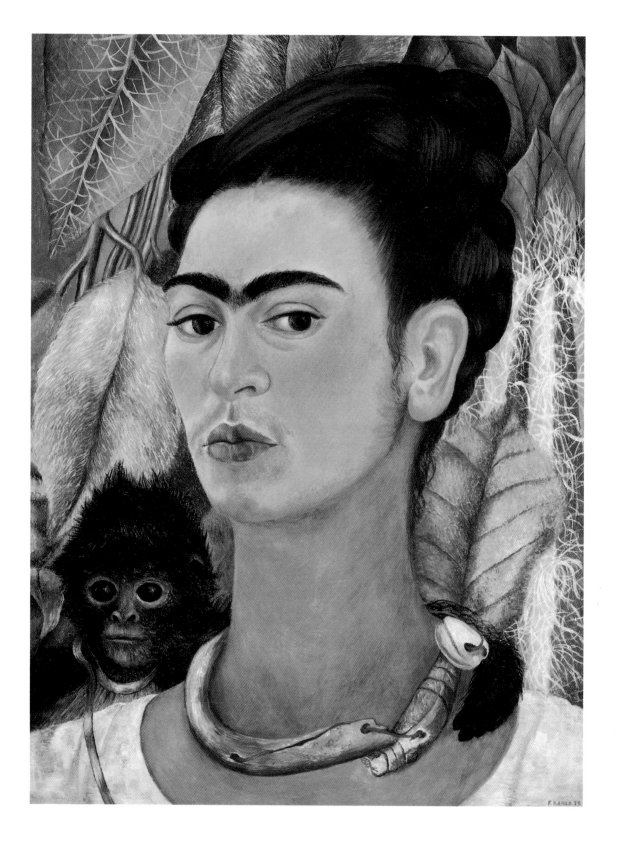

Desesperación y éxito

A principios de octubre de 1938, Frida Kahlo se dirige a los Estados Unidos para preparar su exposición en la galería de Julien Levy. En los dos años anteriores había trabajado intensamente y tomado parte, por vez primera, en una exposición colectiva. Ahora la invitaba Levy a una exposición individual. «Para mi sorpresa, Julian [sic] Levy me escribió que alguien le había hablado de mis cuadros y que estaba muy interesado en exponerlos en su galería», confirmaba la artista a su amiga Lucienne Bloch. «Contesté a su carta y le envié fotos de algunos de mis últimos trabajos, a lo que él reaccionó con una nueva carta en la que se mostraba entusiasmado por los trabajos y me preguntaba si estaba de acuerdo con una exposición de treinta cuadros para octubre de este año. [...] No entiendo lo que ve en mis cuadros», declaró asombrada. «¿Por qué quiere exponerlos?»[22]

Dado que Frida Kahlo no había pintado nunca pensando en el público, le costaba entender que otros pudieran tener interés por sus cuadros. También un primer buen número de ventas al actor cinematográfico americano Edward G. Robinson en el verano siguiente la llenó de sorpresa: «Tenía escondidos como 28 cuadros [...] Mientras me ocupaba en la azotea con la señora de Robinson, Diego le mostró mis cuadros a él, quien compró cuatro por doscientos dólares cada uno. Quedé tan asombrada y maravillada que pensé: ‹Así podré ser libre. Podré viajar y hacer lo que quiera sin tener que pedirle dinero a Diego.›»[23]

Tanto más parece haber disfrutado el viaje a los Estados Unidos, que había realizado sola. Aunque no existen indicios concretos sobre el asunto, amigos y conocidos parecen creer que Frida se ha separado de Diego Rivera. Con desenvoltura flirteaba con sus admiradores e inició una íntima y apasionada relación amorosa con el fotógrafo Nickolas Muray.

Siendo que por este entonces todavía existían pocas galerías de arte, y menos aún galerías vanguardistas, la apertura de la exposición se convirtió en un gran acontecimiento cultural. El considerable éxito para una primera exposición individual encontró asombroso eco en la prensa. A pesar de la crisis económica de los Estados Unidos, de los veinticinco trabajos expuestos – entre ellos algunos ejemplares de colecciones, expuestos en calidad de préstamo fueron vendidos la

Autorretrato dedicado a Marte R. Gómez, 1946
Marte R. Gómez era ingeniero agrónomo y el entonces Ministro de Agricultura. Frida Kahlo tenía amistad con él, y también le había retratado.

Autorretrato con mono, 1938
En la mitología mexicana, el mono es el patrón de la danza, pero también un símbolo de lascivia. La artista ha representado al animal de tal forma, que se convierte en el único ser realmente vivo, cariñoso y animado, que, protector, enlaza con su brazo a la pintora. El cuadro fue encargado por A. Conger Goodyear, el entonces presidente del Museum of Modern Art de Nueva York, después de haber asistido a una exposición de la artista en la galería de Julien Levy, en octubre de 1938. En realidad quería adquirir el cuadro *Fulang Chang y yo,* pero ya había sido comprado por Mary Schapiro Sklar.

La máscara, 1945
Muchos de los autorretratos de la pintora hacen suponer que el rostro representado es una máscara tras la que se ocultan los verdaderos sentimientos de la retratada. En el autorretrato ***La máscara*** asistimos al reverso de este principio. La máscara de pasta de papel aquí representada muestra los sentimientos que el rostro de Frida Kahlo jamás revela.

Esta fotografía de un bebé tomando el pecho fue realizada por Tina Modotti, amiga de Frida Kahlo. La fotógrafa comunista Tina Modotti (1896-1942) tenía éxito internacional con reportajes sociales y su fotografía documental y propagandística.

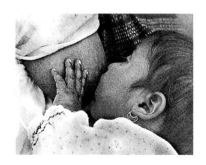

mitad. Además, la artista obtuvo encargos de algunos de los visitantes, como por ejemplo de A. Conger Goodyear, otrora presidente del Museum of Modern Art de Nueva York. Este se había entusiasmado en la exposición con el cuadro *Fulang Chang y yo,* que la artista había regalado a su amiga Mary Schapiro Sklar, la hermana del historiador de arte Meyer Schapiro. Por eso le encargó realizar un trabajo parecido para él. Antes de la partida pintó, en su habitación de hotel neoyorkina, el *Autorretrato con mono* (lám. pág. 44).

También Clare Boothe Luce, la editora de la revista de moda «Vanity Fair» le encargó un trabajo. Su amiga Dorothy Hale, una actriz a la que también Kahlo conocía, se había suicidado en octubre de 1938. «Poco después fui a la exposición de los cuadros de Frida Kahlo», explicaba la editora el contexto del encargo. «Frida Kahlo se dirigió a mí a través de la multitud de personas y comenzó a hablar sobre el suicidio de Dorothy. [...] Kahlo no tardó en proponer que ella podría realizar un recuerdo de Dorothy. Yo no entendía suficiente español para entender el significado de la palabra recuerdo. [...] Pensé que Kahlo haría un retrato de Dorothy al estilo de su propio autorretrato [dedicado a Trotski] que yo había comprado en México (y todavía poseo). [...] De pronto se me ocurrió que un retrato de Dorothy pintado por una conocida pintora amiga podría ser algo que a su pobre madre le gustaría tener. Expuse esta idea, y Kahlo me reafirmó en ella. Pregunté el precio, Kahlo me lo dijo, y yo contesté: ‹De acuerdo. Mándame el retrato cuando esté listo. Yo se lo envío a la madre de Dorothy.›»[24]

Así surgió el cuadro *El suicidio de Dorothy Hale* (lám. pág. 50), la documentación de un suceso real que Frida Kahlo tradujo al lenguaje del exvoto. Dorothy Hale se había tirado de la ventana de un rascacielos. Frida Kahlo retuvo la escena en diferentes fases de la caída, como en una fotografía expuesta varias veces, y expuso el cadáver sobre una llanura a modo de escenario, separada del rascacielos y situada en primer plano. El suceso está comentado en una inscripción con letras rojo sangre: «En la ciudad de Nueva York el día 21 de octubre de 1938, a las seis de la mañana, se suicidó la señora Dorothy Hale tirándose desde una ventana muy alta del edificio Hampshire House. En su recuerdo [aquí están borradas algunas palabras] este retablo, pintándolo Frida Kahlo.»

Dorothy Hale, cuyo marido Gardiner Hale, un pintor de retratos reconocido en la High-Society americana, había muerto a mediados de los años treinta en accidente automovilístico, tenía grandes dificultades económicas. No podía financiar el costoso estilo de vida mantenido durante los años de matrimonio. Probó suerte en Hollywood, pero no superó las pruebas cinematográficas y vivía del favor de sus amigas y amigos. En sus repetidos intentos de encontrar trabajo, le dijeron que era demasiado vieja – treinta y tres años – para una carrera profesional. En lugar de un trabajo, haría mejor buscándose un marido rico. Poco antes de su suicidio invitó a sus amigos a una fiesta de despedida, pues había decidido hacer un largo viaje.

«Por la mañana temprano, al día siguiente de la fiesta, me llamó la policía», contaba su amiga y protectora. «A las seis de la mañana,

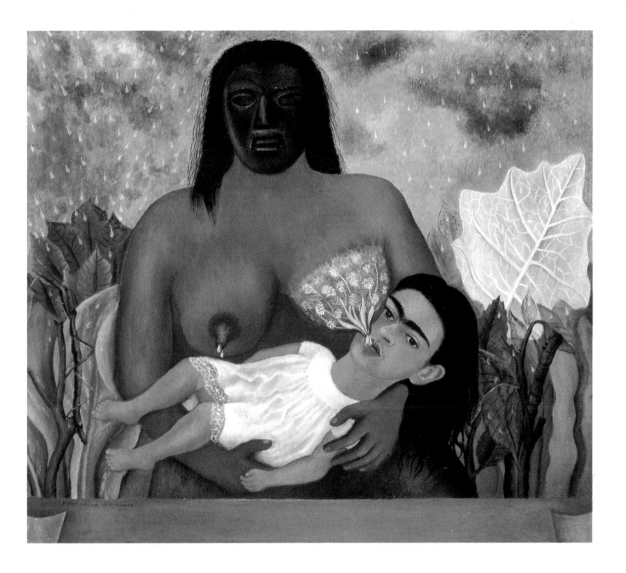

Mi nana y yo o *Yo mamando,* 1937
La madre de Frida Kahlo no pudo dar el pecho a ésta, pues ya once meses tras su llegada al mundo, nació su hermana Cristina. Por eso fue alimentada por un ama. La relación aquí expresada da la impresión de ser distante, fría y reducida al acto práctico de la alimentación, una impresión que se ve acentuada por la carencia de contacto visual y la máscara que cubre el rostro de la nodriza. La pintora consideraba este cuadro como uno de sus trabajos más fuertes.

Dorothy Hale se había tirado de la ventana de su suite en el Hampshire House. [...] Llevaba puesto mi vestido favorito – su vestido negro de terciopelo estilo mujer fatal – y, prendida en él, un ramo de pequeñas rosas amarillas que le había enviado Isamu Noguchi {un escultor con el que también Frida Kahlo tenía amistad y con quien había tenido una relación amorosa}.» Exactamente con este atavío fue pintada por Frida Kahlo.

Cuando Clare Boothe vio el cuadro, pensó seriamente en destruirlo: «Nunca olvidaré el susto que me llevé cuando saqué el cuadro de la caja. Me sentía psíquicamente enferma. ¿Qué iba a hacer yo con este escalofriante cuadro del cadáver estrellado de mi amiga, con su sangre goteando por todas partes? No podía enviarlo de vuelta – a lo ancho del borde superior se encontraba un ángel portando un estandarte desenrollado donde se decía en español que esto era ‹el asesinato de

Lo que vi en el agua o **Lo que el agua me dio,** 1938

Este cuadro es un trabajo simbólico que expone muchos acontecimientos de la vida de la artista y recurre a numerosos elementos de otros trabajos. Frida Kahlo desarrolló un lenguaje pictórico propio. Aun cuando muchos de sus trabajos contienen elementos fantásticos y surreales, no hemos de identificarlos como surrealistas, pues en ninguno de ellos se desprendió por completo de la realidad.

Las dos Fridas, 1939 (lám. pág. 53)

«Se me tomaba por una surrealista. Ello no es correcto. Yo nunca he pintado sueños. Lo que yo he representado era mi realidad.»

FRIDA KAHLO

Página de su diario (lám. pág. 90)

El sueño o *Autorretrato onírico* (**I**), 1932

Autorretrato en la frontera entre México y los Estados Unidos, 1932 (lám. pág. 33)

El Bosco
El jardín de las delicias (detalle)

Diego y Frida 1929-1944 (**I**), 1944
(lám. pág. 67)

Recuerdo, 1937 (lám. pág. 42)

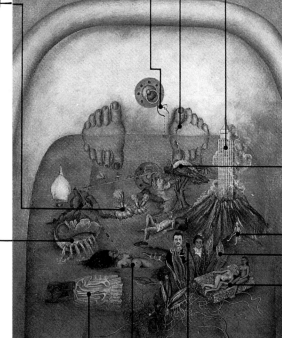

Cuatro habitantes de la ciudad México, 1938

Max Ernst
La ninfa Eco, 1936

Dos desnudos en un bosque, 1939 (lám. pág. 56)

Henry Ford Hospital, 1932 (lám. pág. 37)

Mis abuelos, mis padres y yo, 1936
(lám. pág. 9)

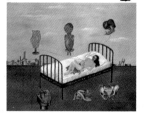

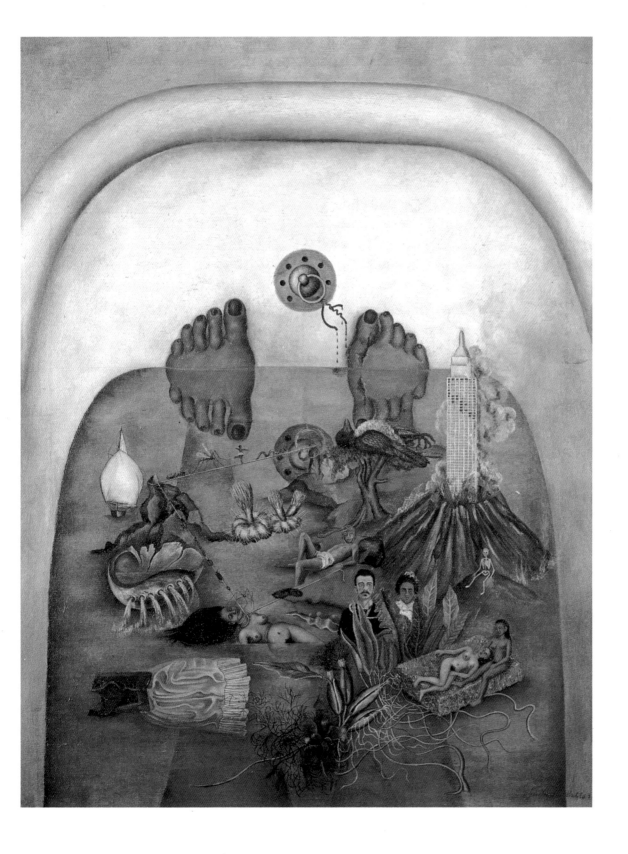

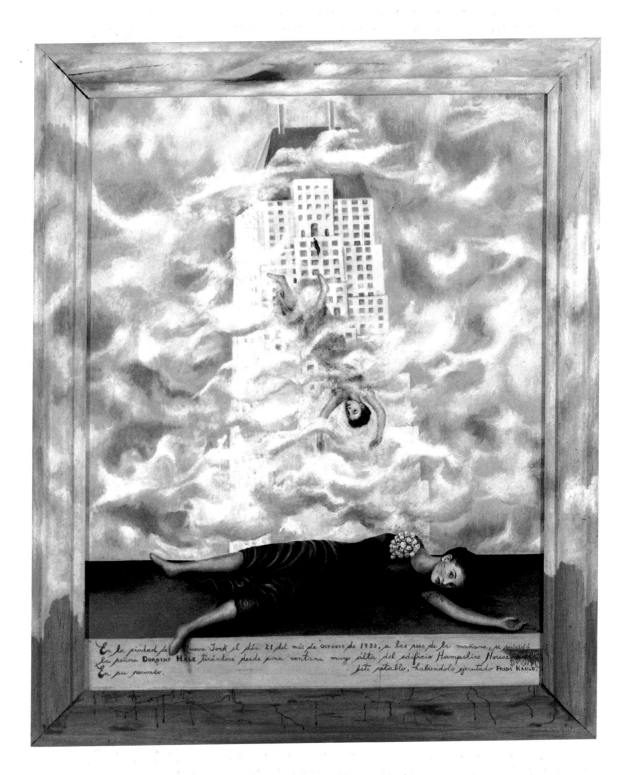

En la ciudad de Nueva York el día 21 del mes de octubre de 1938, a las seis de la mañana, se suicidó la señora DOROTHY HALE tirándose desde una ventana muy alta del edificio Hampshire House. En su recuerdo. ... este retablo, habiéndolo ejecutado FRIDA KAHLO.

Dorothy Hale, pintado por encargo de Clare Boothe para la madre de Dorothy.› Ni siquiera a mi más encarnizado enemigo le habría yo encargado pintar un cuadro tan sangriento, y mucho menos de mi desafortunada amiga.»

Finalmente, la editora se dejó convencer por sus amigos y no destruyó el cuadro, sino que hizo sobrepintar la banderola. Borró también parte de la inscripción inferior, al objeto de poder distanciarse del «escalofriante» trabajo.

En enero de 1939 se embarcó Frida Kahlo con destino a París. André Breton, que había abogado porque Levy hiciera una exposición con Frida Kahlo, quería organizar otra exposición en París a principios de año. A su llegada a París, la artista se encontró con que Breton todavía no se había tomado molestias en cumplir su promesa. Los cuadros estaban retenidos en la aduana, y faltaba aún una galería apropiada. Fue con ayuda de Marcel Duchamp, quien, según Frida Kahlo, «de este montón de locos hijos de puta que son los surrealistas, es el único que tiene los pies en suelo»[25], que la artista consiguió llevar a cabo los preliminares necesarios para la exposición. La galería Renou & Colle, conocida por su especialización en pintura surrealista, se mostró dispuesta a exponer la obra. El 10 de marzo de 1939 fue inaugurada la exposición «Mexique», de la que también se publicó un catálogo. Los trabajos de Frida Kahlo fueron expuestos junto con obras mexicanas de los siglos XVIII y XIX, además de fotografías de Manuel Alvarez Bravo, esculturas precolombinas de la colección de Diego Rivera y numeros objetos de arte popular que Breton había adquirido en los mercados mexicanos.

Si el comienzo de su estancia en París no fue muy afortunado, el resto de los días no fueron mejores. Aunque tenía gran interés por conocer el círculo de artistas entorno a Breton, los surrealistas la decepcionaron. «No puedes imaginarte lo joputas que son esta gente», escribía en febrero a Nickolas Muray, llena de menosprecio por los surrealistas. «Me hacen vomitar. Son tan condenadamente ‹intelectuales› y degenerados, que ya no los aguanto más. [...] Ha valido la pena venir aquí para ver por qué Europa se pudre y que todos estos tunantes son la razón de todos los Hitlers y Mussolinis. Te apuesto mi vida a que, mientras viva, voy a odiar este lugar y a sus habitantes.»

Apenas es imaginable que la causa de toda esta animosidad sea cuenta exclusiva de los surrealistas. La exposición, llevada a cabo en el trasfondo de la amenazante situación de guerra, no constituyó ningún éxito financiero. Por esta razón renunció a la siguiente exposición, que debería tener lugar en la galería londinense Guggenheim Jeune. Frida Kahlo no veía razón alguna para exponer su arte en una época en que los europeos tenían otros problemas que resolver. Jacqueline Lamba opinaba que los franceses eran demasiado nacionalistas para mostrar interés por los trabajos de una artista extranjera desconocida. Además aseguraba: «Las mujeres han estado siempre infravaloradas. Era muy duro ser pintora.»[26]

La exposición obtuvo, a pesar de todo, una crítica muy positiva en la revista «La Fleche», y el Louvre compró uno de los cuadros, el *Au-*

Retrato de Diego Rivera, 1937
«Por otra parte es la primera vez en la historia del arte que una mujer ha expresado con franqueza absoluta, descarnada y, podríamos decir, tranquilamente feroz, aquellos hechos generales y particulares que conciernen exclusivamente a la mujer.» DIEGO RIVERA

El suicidio de Dorothy Hale, 1938/39
Clare Boothe Luce, la editora de la revista de moda «Vanity Fair», encargó a Frida Kahlo un retrato de su amiga la actriz Dorothy Hale, a quien también Frida Kahlo conocía. Hale se había quitado la vida en 1938 saltando desde la ventana de su habitación de un rascacielos. El primer impulso de Clare Boothe al ver el cuadro fue destruirlo. Ni siquiera a su más encarnizado enemigo le hubiera encargado realizar un cuadro tan sangriento, y menos aun de su desgraciada amiga, diría más tarde en una entrevista.

Autorretrato dibujando, hacia 1937
Frida Kahlo había colocado numerosos espejos alrededor de su caballete, necesarios para sus autorretratos. Por eso sujeta el lápiz con la mano izquierda, aunque dibujaba y pintaba con la mano derecha.

torretrato «*The Frame*» (lám. pág. 30), siendo ésta la primera obra de un artista mexicano de este siglo en entrar en el museo. El cuadro es, desde entonces, propiedad nacional francesa. El panel había sido reproducido en color en la revista «Vogue» durante la exposición en Nueva York. En la portada de la revista aparecía la mano ensortijada de Frida Kahlo. El aspecto exótico de la artista inspiraría más tarde a Schiaparelli la creación de un vestido al estilo de su ropaje de Tehuana, el «Robe Madame Rivera». De este modo, tanto la artista como su obra obtuvieron publicidad.

Sólo dos días después del cierre de la exposición abandonó Frida Kahlo Francia. Tras una breve pausa en Nueva York, regresó a México en el mismo mes. Cada vez más alejada de Rivera, en el verano de 1939 abandonó la casa común en San Angel y se retiró en la casa paterna de Coyoacán. En el otoño siguiente se iniciaron los trámites para el divorcio, que se consumó el 6 de noviembre de 1939.

El autorretrato *Las dos Fridas* (lám. pág. 53), que muestra una Frida compuesta por dos personalidades, fue terminado poco después del divorcio. En este cuadro reflejó la separación y la crisis matrimonial. La parte de su persona admirada y amada por Rivera, la Frida mexicana con traje de Tehuana, sostiene en la mano un amuleto con el retrato de su marido cuando niño; el amuleto forma parte del legado de la artista y está hoy expuesto en el museo Frida Kahlo. A su lado está sentada su otro ego, una Frida cuyo vestido de encaje la hace parecer europea. Los corazones desnudos de ambas están unidos mediante una arteria. Los otros extremos de las arterias están separados. Con la pérdida de su amado, la Frida europea perdió también una parte de sí misma. Del corte en la arteria brota sangre, que a duras penas es contenida por una pinza de cirujano. La Frida desairada amenaza con desangrarse.

«Aquel día de diciembre del año 1939», informaba el crítico de arte MacKinley Helm, «en que llegaron una serie de papeles que hacían constar en autos el divorcio de Rivera, estaba yo tomando té con Frida Kahlo de Rivera en el estudio de su casa natal [...] Frida estaba extremadamente melancólica. Dijo que no fue ella quien exigiera la anulación del matrimonio, sino Rivera quien insistiera en ello. El había intentado aclararle que una separación sería lo mejor para ambos, y la convenció de que lo abandonase. Rivera no pudo, sin embargo, convencerla de que sería feliz y de que su carrera saldría adelante en cuanto se separase de él.»[27] La separación supuso para ella un montón de dificultades. «De pura desesperación, bebe grandes cantidades de alcohol»[28], escribía Henriette Begun en su informe médico.

En esta época de soledad trabajaba Frida Kahlo muy intensamente. Puesto que no quería aceptar el apoyo económico de Rivera, intentaba ganarse su sustento con la pintura. «No volveré a aceptar dinero de un hombre mientras viva»[29], declaraba segura de sí misma. En los años siguientes surgieron una serie de autorretratos que llaman la atención por gran parecido, incluso podría decirse coincidencia. Se diferencian, en cualquier caso, por los atributos, por el fondo cambiante

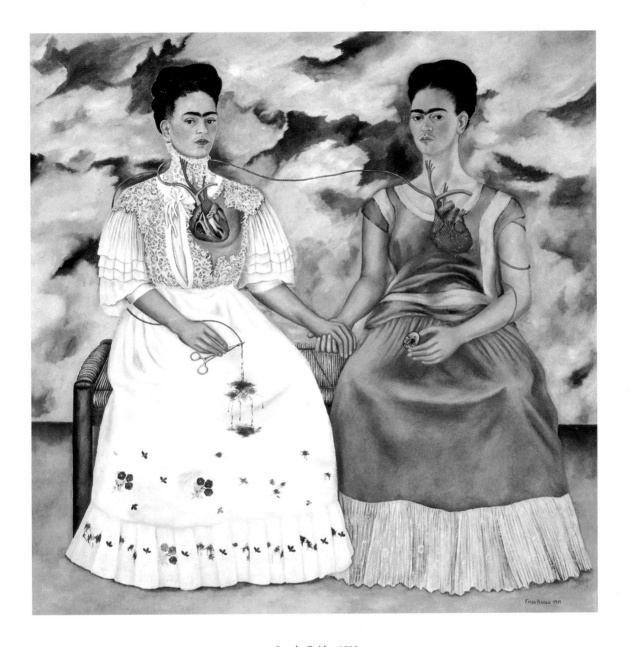

Las dos Fridas, 1939
Poco después del divorcio entre Frida Kahlo y Diego Rivera, realizó la
artista este autorretrato constituído por dos personalidades. Aquí me-
ditó sobre la crisis matrimonial y la separación. La parte de su perso-
nalidad adorada y amada por Diego Rivera es la Frida mexicana con
traje de Tehuana, la otra Frida está ataviada con un vestido más bien
europeo. Los corazones de ambas están al desnudo y se mantienen
unidos por medio de una única arteria. La parte europea de Frida
Kahlo, despreciada, amenaza con desangrarse.

y por el colorido, influenciado por el arte popular mexicano. Con estos elementos variantes expresó diversos estados de ánimo, que al mismo tiempo ocultaban que consistían en una producción serial, orientada a la venta. El contraste entre la rica decoración, el adorno de atuendo y peinado y el rostro, serio, rígido, vuelto hacia sí mismo, hace que estos cuadros irradien una tensión especial, como si el rostro representado fuese una máscara tras la que se ocultan los verdaderos sentimientos de la artista. En el autorretrato *La máscara* (lám. pág. 46, arriba), tiene finalmente lugar el reverso de este principio: la máscara de pasta de papel muestra los sentimientos que el rostro no revela. El rostro se convierte en máscara, la máscara en rostro.

La nueva independencia de la artista es también tematizada en el *Autorretrato con pelo cortado* (lám. pág. 54). En lugar de con un atuendo femenino, como en la mayoría de sus retratos, la encontramos aquí vestida con amplio y oscuro traje de caballero. Los largos cabellos acaban de ser cortados con una tijera que aún se encuentra en sus manos. Una de las trenzas reposa sobre su muslo, el resto de los mechones y copos se enredan entre sí, como si tuvieran vida propia, sobre el suelo de toda la habitación, alrededor de las patas y traviesas de la silla. El verso de una canción escrito en la parte superior revela la razón del hecho: «Mira que si te quise, fué por el pelo, Ahora que estás pelona, ya no te quiero». El texto procede de una canción mexicana de moda que se hiciera popular a principios de los cuarenta, y en este cuadro está ilustrada casi en broma.

Frida Kahlo, que, como en el verso, se sentía amada sólo gracias a sus atributos femeninos, decidió deshacerse de ellos y deponer la imagen femenina que de ella se esperaba. Se desembarazó de su pelo, atributo de belleza femenina y voluptuosidad, como ya había hecho en 1934/1935 después de su separación de Rivera. Además, renunció al traje de Tehuana, tan elogiado por su marido, y se vestía con trajes de hombre tan amplios, que bien pudieran pertenecer a Rivera. Conservó, como único atributo femenino, el adorno de las orejas.

Otra relación entre el cortarse el pelo y la separación de Rivera, la encontramos en el *Autorretrato con trenza* (lám. pág. 60), realizado poco después de la nueva boda con Rivera, en diciembre de 1940. Muestra a la artista con un peinado muy parecido al que usan las mujeres indígenas en la región norte de la provincia de Oaxaca y en Sierra Norte de Puebla. El pelo está peinado hacia atrás, bien apretado, y un mechón trenzado con una cinta roja de lana se eleva sobre la cabeza como un adorno postizo. Sus salvajes cabellos son difícilmente domables, diversos mechones resalen lengüeteantes del trenzado. Los cabellos cortados de un cuadro reaparecen en el siguiente recogidos y trenzados. Podemos interpretar este tocado, cuya trenza constituye una cinta sin fin, como símbolo del eterno circular del tiempo, una metáfora reforzada aún más por la planta de acanto que se enreda en el busto desnudo de la artista (esta planta es, debido a su perseverante crecimiento, un antiguo símbolo de vida eterna). Así, un año más tarde recuperó Frida Kahlo la feminidad que en 1940 había rechazado y depuesto.

Carta de amor de Frida Kahlo a Rivera,
antes de 1940
Diego, mi amor,
no se te olvide que en cuanto acabes el fresco nos juntaremos ya para siempre, sin pleitos ni nada – solamente para querernos mucho.
No te portes mal y haz todo lo que Emmy Lou te diga.
Te adoro mas que nunca. tu niña Frida
(Escríbeme)

Autorretrato con pelo cortado, 1940
En lugar de con ropaje femenino, como en la mayoría de los autorretratos, Frida Kahlo se representa aquí vestida con un amplio traje masculino oscuro. Acaba de cortarse sus largos cabellos con unas tijeras. El verso de una canción de moda mexicana en el borde superior del cuadro nos informa sobre la razón del hecho: «Mira que si te quise, fué por el pelo, Ahora que estás pelona, ya no te quiero.»

Diego Rivera
Sueño de una tarde de domingo en el parque de la Alameda (detalle), 1947/48
Frida Kahlo se comportaba ante su marido a menudo como una madre. En este mural tematiza Rivera la relación madre-hijo. Frida Kahlo, detrás del joven Diego, sostiene el símbolo Yin-Yang en su mano izquierda y posa la derecha, protectora, sobre el hombro de Diego.

A finales de 1939 reaparecieron, con más intensidad, los dolores de la columna, y un hongo en la mano derecha vino a empeorar la situación. Por consejo del Dr. Eloesser, en septiembre de 1940 viajó Frida Kahlo a San Francisco para someterse a tratamiento en su consulta. Como agradecimiento por la terapia, que logró estabilizar su estado de salud, pintó para él, «con todo cariño», el *Autorretrato dedicado al Dr. Eloesser* (lám. pág. 59). La dedicatoria para el amigo se encuentra en la zona inferior del cuadro, en una banderola sujeta por una mano. La forma de la mano se repite en el pendiente de la artista. El motivo recuerda los «milagros» mexicanos, los donativos de metal, cera o marfil, con que se agradece a un santo el favor concedido. Aquí muestra la artista la causa del sufrimiento, la mano afectada de hongos. El médico la liberó de su martirio, simbolizado por los rastros de sangre que la corona de espinas de Cristo dejó en su cuello. Las espinas son, al mismo tiempo, un símbolo precolombino de resurrección y renacimiento, y aquí simbolizan, al igual que otros detalles del fondo, la liberación del sufrimiento. Del fondo de follaje se elevan, junto a ramas secas, muertas, otras con frescos capullos blancos, que aluden a su recuperada fuerza vital.

Diego Rivera también se encontraba en San Francisco por esta época. Tenía el encargo de pintar un mural para la «Golden Gate International Exposition». Cuando, en diciembre, propuso a la pintora casarse de nuevo, ésta aceptó enseguida. «La separación», contaba el muralista, «había tenido malas consecuencias para ambos.»[30] Frida Kahlo puso, no obstante, condiciones para la nueva boda: «Que ella quería financiar sus propios gastos con las ganacias de su trabajo; que

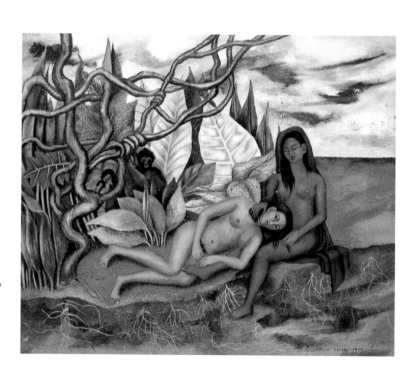

Dos desnudos en un bosque o *La tierra misma* o *Mi nana y yo,* 1939
Su sexualidad ambivalente fue utilizada por la pintora como motivo para diversos cuadros. Frida Kahlo tenía varias amigas lesbianas, y no intentaba ocultar su bisexualidad. Los celos impedían a Rivera soportar los líos amorosos de Frida con otros hombres, pero no tenía nada contra las amantes femeninas. Este cuadro fue un regalo de Frida Kahlo a su amiga Dolores del Río, una estrella cinematográfica.

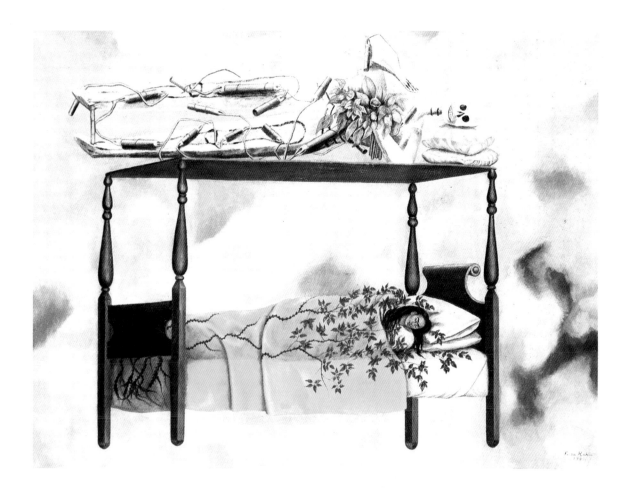

yo tenía que abonar la mitad de nuestros gastos comunes – no más –; y que no volveríamos a mantener contacto sexual. [...] Yo estaba tan contento de recuperar a Frida, que estuve de acuerdo en todo.» El 8 de diciembre de 1940, el día del cumpleaños del pintor, se celebró su segundo contrato matrimonial.

Poco después regresó la artista a México. Rivera la siguió en febrero de 1941, una vez terminado su encargo, y se instaló con ella en la «Casa Azul» de Coyoacán. Siguió utilizando la casa de San Angel como estudio. La relación de los esposos había cambiado. Frida Kahlo había ganado seguridad en sí misma, independencia económica y sexual, y era una pintora reconocida.

El sueño o ***La cama,*** 1940
Sobre el baldaquín de su cama se encuentra una figura de Judas. Este tipo de figuras son explotadas en las calles de México el sábado Santo, pues se cree que el traidor sólo podrá encontrar la liberación en el suicidio. También Frida Kahlo y Diego Rivera tenían algunas figuras de Judas en su colección de esculturas.

LAMINA PAGINA 58:
Frida Kahlo, hacia 1938/39, fotografiada por su amante el fotógrafo Nickolas Muray.

LAMINA PAGINA 59:
Autorretrato dedicado al Dr. Eloesser, 1940
La dedicatoria se encuentra escrita en una cinta: «Pinté mi retrato en el año de 1940 para el Doctor Leo Eloesser, mi médico y mi mejor amigo. Con todo mi cariño. Frida Kahlo.»

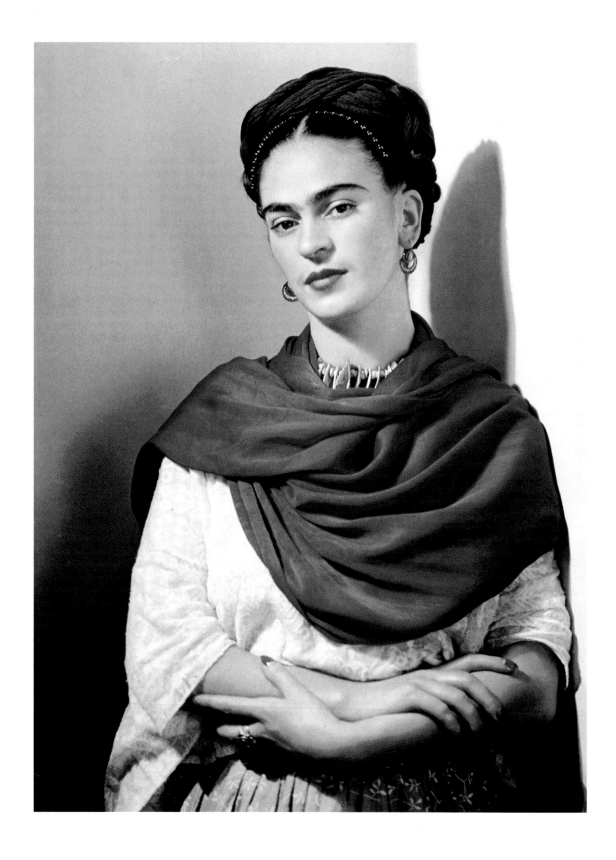

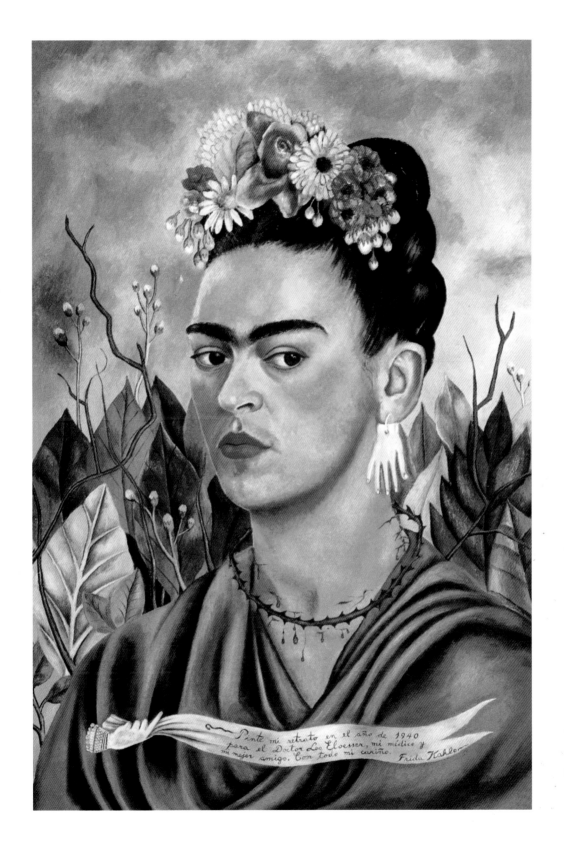

Pinté mi retrato en el año de 1940
para el Doctor Leo Eloesser, mi médico y
mi mejor amigo. Con todo mi cariño. Frida Kahlo

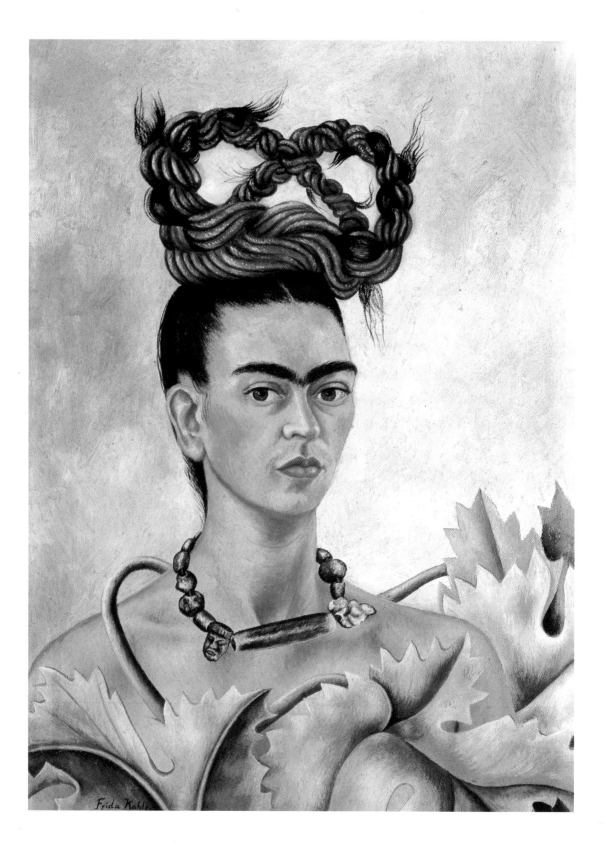

Los cirujanos, «jijos de su ... recién casada mamá»

Tras el segundo casamiento con Diego Rivera, la vida de Frida Kahlo se hizo algo más tranquila. «Eran las cosas sencillas de la vida – animales, niños, flores, el paisaje lo que más interesaba a Frida»[31], informa Emmy Lou Packard, una asistente de Rivera que vivió durante una temporada con la pareja en Coyoacán. Así, en la primera mitad de los años cuarenta, surgieron cada vez más trabajos en los que uno de sus animales caseros – papagallos, monos, perros Itzcuintli acompañan el autorretrato de la artista (láms. págs. 64 y 65).

En 1942 comenzó a escribir un diario, una de las fuentes primordiales de su forma de pensar y sentir. Aquí no sólo comenta la artista los años cuarenta hasta su muerte, sino que también toca su niñez y juventud. Se ocupaba de temas como la sexualidad y la fertilidad, la magia y el esoterismo, así como de sus sufrimientos físicos y psíquicos. Además, fijó sus pensamientos en bocetos a la acuarela y a la aguada, trabajos – todos ellos poco conocidos considera – dos por Hayden Herrera como lo realmente surrealista de la obra de la artista.

La situación política mundial se hacía cada vez más explosiva. La guerra europea persistía, y en 1941 irrumpieron las fuerzas armadas alemanas en la URSS. La oposición de Stalin contra Hitler hizo que Frida Kahlo se sintiera otra vez cercana al partido comunista. La Segunda Guerra Mundial dio lugar a un boom económico en México, dado que la industria de guerra americana necesitaba materias primas. Al mismo tiempo, bajo el gobierno del presidente Manuel Avila Camacho (1940-1946) se llevó a efecto un giro hacia la derecha, lo que se hacía notar sobre todo en la política cultural. El reconocimiento público de Frida Kahlo en México, sin embargo, aumentó en estos años. Era elegida en comités, obtuvo un contrato de docente, se le concedió un premio, y se le hacían ofertas para escribir en revistas. Este desarrollo se inició tras la inauguración de la exposición «Surrealismo Internacional», que tuvo lugar el 17 de enero de 1940 en la galería de Arte Mexicano, de Inés Amor, la primera galería privada de México. La exposición había sido organizada por André Breton, el poeta peruano César Moro, el pintor austríaco Wolfgang Paalen y la artista francesa Alice Rahon. Frida Kahlo expuso aquí *Las dos Fridas* (lám. pág. 53); en los años siguientes tomó parte en otras exposiciones colectivas en México y en USA.

Frida Kahlo con Helena Rubinstein, que quiere comprar trabajos de Diego Rivera, hacia 1940

Autorretrato con trenza, 1941
Con el acto de cortarse el pelo no sólo había expresado el dolor por la separación de Rivera. Aquí tenemos de nuevo el pelo como elemento de expresión de los sentimientos de la artista, esta vez en relación con el nuevo matrimonio con Rivera en diciembre de 1940. Los cabellos que en el otro cuadro aparecían cortados (lám. pág. 54), parecen haber sido recogidos y peinados en una trenza. De este modo retomó Frida Kahlo la feminidad que un año antes, en 1940, había desechado y simbólicamente depuesto.

Pensando en la muerte, 1943
La muerte, en la vieja acepción mexicana, sig-
nifica también renacimiento y vida. Así, la
muerte está representada en este autorretrato
ante un fondo de ramas espinosas expuestas
con todo detalle. Con este símbolo de la mito-
logía prehispana alude la pintora al renaci-
miento que sigue a la muerte. Pues la muerte
es entendida como un camino o transición ha-
cia una vida diferente.

En 1942 fue elegida como miembro del «Seminario de Cultura
Mexicana» – una organización dependiente del Ministerio de Cultura
que estaba formada por veinticinco artistas e intelectuales. Su función
era el fomento y divulgación de la cultura mexicana, la organización de
exposiciones y conferencias, y la edición de publicaciones.

En la segunda mitad de esta década disfrutaba Frida Kahlo de tal
reconocimiento, que iba a tomar parte en la mayoría de las exposicio-
nes colectivas en México. Los formatos de sus cuadros aumentaron otra
vez de tamaño a finales de los años treinta y principios de los cuarenta.
Dado que las frecuentes exposiciones la dieron a conocer a un público
más extenso, la artista recibía encargos más a menudo. Llama la aten-
ción que, especialmente en los años cuarenta, aumenta la producción
de retratos de busto que se caracterizan por la detallada decoración del
fondo y los atributos. Una circunstancia cuya explicación se encuentra,
posiblemente, en la demanda de los compradores, que deseaban po-
nerse a salvo de las autorrepresentaciones de cuerpo entero, a menudo
chocantes, inmersas en un marco narrativo. El número de estos cuadros

Retrato de Doña Rosita Morillo, 1944
Uno de los mecenas que hacían encargos es
porádicos a la artista era el ingeniero agró-
nomo Eduardó Morillo Safa, que ocupaba un
puesto en el servicio diplomático del gobierno.
En el curso de los años adquirió unos treinta
cuadros de la pintora y encargó retratos de
cinco miembros de su familia – entre ellos su
madre, Doña Rosita Morillo –. Este era uno de
los retratos favoritos de Frida Kahlo.

se redujo claramente en comparación con los anteriores años de crea-
ción. Uno de los mecenas que esporádicamente le hacían encargos era
el ingeniero agrónomo Eduardo Morillo Safa, que ocupaba un puesto
en el servicio diplomático del gobierno. En el curso de los años compró
unos treinta cuadros de ella y se hizo retratar a sí mismo y a cinco
miembros de la familia (lám. pág. 63).

En 1942, la antigua Escuela de Escultura, dependiente del Minis-
terio de Cultura, fue transformada en Academia de Arte para pintura y
plástica. Los alumnos la bautizaron «La Esmeralda», según el nombre
de la calle en que se encontraba. Al objeto de reformar las clases de
arte, veintidós artistas fueron incorporados al personal docente, entre
ellos Frida Kahlo – a partir de 1943 –. Dirigía una clase de pintura en
sus doce horas semanales de docencia. Las clases en esta escuela de arte,
marcadas por la ideología nacionalista mexicana de sus profesores, eran
muy diferentes a las de otras escuelas. En lugar de trabajar en un estu-
dio ante modelos de escayola o copiar de modelos europeos, los alum-
nos eran enviados a la calle o al campo para que buscaran inspiración

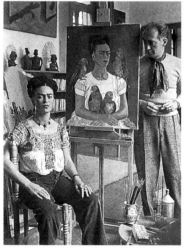

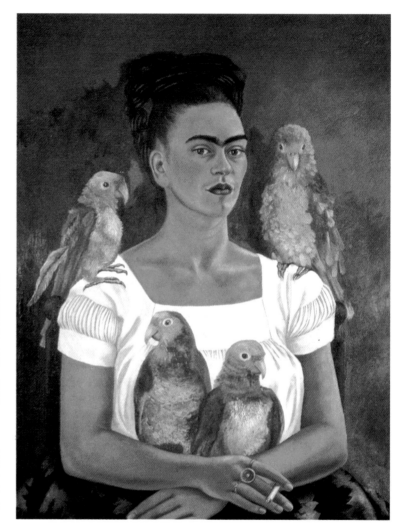

Frida Kahlo y su amante, el fotógrafo Nicko-
las Muray, ante el cuadro *Yo y mis pericos,*
hacia 1939/40

Una vez terminada la relación amorosa es-
cribía Muray a Frida Kahlo: «Sabía que Nueva
York no era para tí más que un sustituto, y es-
pero que a tu vuelta hayas encontrado el refu-
gio que buscabas. Eramos tres, pero, en el
fondo, érais vostros dos. Siempre lo he in-
tuido. Tus lágrimas cuando escuchabas su voz
me lo decían. Te estaré eternamente agrade-
cido por la felicidad que, sin embargo, me has
dado.»

Yo y mis pericos, 1941
Este retrato fue realizado durante su relación
amorosa con Nickolas Muray. Muray era uno
de los reconocidos fotógrafos retratistas de los
Estados Unidos. Había ayudado a Frida
Kahlo, a la que ya había conocido en México,
en los preparatorios para la exposición en la
galería de Julien Levy, en 1938 en Nueva
York. Los cuatro papagallos proceden del
mundo pictórico hindú, donde son los anima-
les de tiro del dios del amor, Kama. Como
símbolos eróticos, aluden a la relación amorosa
con Muray.

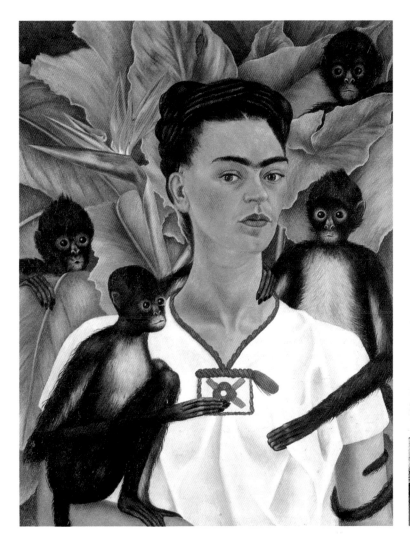

Autorretrato con monos, 1943
En Frida Kahlo veía Rivera la «encarnación de toda la magnificiencia nacional». Con ello se refería tanto a su aspecto exterior como a su creación artística. Llevaba la flora y fauna mexicanas a sus cuadros, pintaba cactus, plantas selváticas, rocas de lava, monos, perros Itzcuintli, ciervos, papagallos – animales que formaban parte de su rebaño de animales caseros, y que en sus cuadros aparecen como compañeros de su soledad.

Frida Kahlo y Diego Rivera con uno de sus innumerables animales caseros, el mono Caimito de Guayabal.

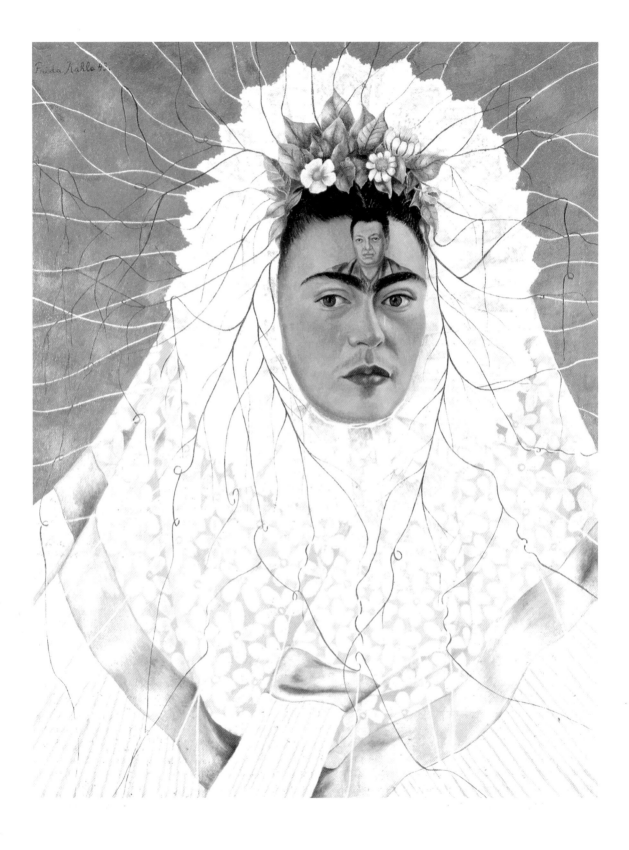

en la realidad mexicana. Junto a la formación práctica, los nacientes artistas recibían también clases de las materias académicas matemáticas, español, francés, historia e historia del arte. Dado que la mayoría de los alumnos y alumnas procedían de familias con escasos medios económicos, clases y materiales eran gratuitos.

El método poco ortodoxo de Frida Kahlo sorprendió a muchos de sus alumnos. Ya de entrada les ofreció el tratamiento de tú e insistía en una relación de camaradería. No tutelaba a sus alumnos, sino que estimulaba su propio desarrollo y autocrítica. Intentaba enseñarles algunos principios técnicos y la imprescindible autodisciplina, comentaba los trabajos, pero nunca atacaba directamente el proceso creativo. «La única ayuda era el estímulo, nada más», comentaban sus alumnos. «No decía ni media palabra acerca de cómo debíamos pintar ni hablaba del estilo, como lo hacía el maestro Diego. [...] Fundamentalmente, lo que nos enseñaba era el amor por el pueblo y un gusto por el arte popular», recordaban. «Muchachos», proclamaba, «no podemos hacer nada encerrados en esta escuela. Salgamos a la calle. Vayamos a pintar la vida callejera.»[32]

Pasados unos meses, Frida Kahlo se vio obligada por su mal estado de salud a dar las clases en su casa de Coyoacán. Continuos dolores en la espalda y en el pie la imposibilitaban de poder ir a la escuela, aparte de que le habían prescrito absoluto descanso. Tenía que llevar un corsé de acero, que reflejó en su autorretrato de 1944, *La columna rota* (lám. pág. 69): su tronco erguido, abierto por el medio, parece sostenido únicamente por el corsé. Sustituyendo la columna herida de la artista, vemos una columna jónica rota en múltiples puntos. La grieta abierta, la carne herida, es retomada como motivo de fondo en los surcos del quebrado paisaje árido, que simboliza por igual su dolor y su soledad. Sobre su rostro rígido, inmóvil, corren las lágrimas. Un símbolo más contundente de los dolores sufridos son los numerosos clavos incados en el rostro y en el cuerpo, que recuerdan el martirio de San Sebastián, atravesado por flechas. También el paño blanco rodeando las caderas, que alude a las enagüillas de Cristo, establece un nexo con la iconografía cristiana. En sus trabajos citaba a menudo representaciones de Cristo, de santos y de mártires, tan comunes en todas las iglesias de México y en muchos altares caseros. Con corona de espinas, flecha, cuchillo, corazón y heridas abiertas, expresaba con dramatismo su dolor y sufrimiento. La recurrencia a elementos de la iconografía cristiana no debe interpretarse como manifestación de su creencia católica, como tampoco su adhesión artística a los exvotos nada tenía que ver con religiosidad. Frida Kahlo compartía la posición anticlerical de los intelectuales mexicanos y de la política mexicana tras la Revolución. Se cerraban las casas de Dios para desbancar la hasta entonces demasiado poderosa influencia de la iglesia. La artista entendía las representaciones que a ella le servían de modelo más bien como expresión de la creencia del pueblo, y las consideraba, en su carga significativa, independientes de la iglesia. De este modo podía utilizar con desenvoltura el lenguaje pictórico cristiano para sus propósitos y presentarse a sí misma en el papel de mártir.

Diego y Frida 1929-1944 (I)
o *Retrato doble Diego y yo* (I), 1944
Frida Kahlo pintó este retrato doble con ocasión del 58 cumpleaños de Diego Rivera. En él expresó la idea de que su compañero no sólo determinaba su pensamiento, sino que casi se fundía con la artista. La relación dual entre hombre y mujer, en correspondencia con el sol y la luna, muestra que los cónyuges Kahlo-Rivera se pertenecen el uno al otro, y simboliza su relación amorosa mediante la caracola y la concha.

Autorretrato como Tehuana
o *Diego en mi pensamiento*
o *Pensando en Diego,* 1943
El retrato de Rivera en su frente expone el amor obsesivo de Frida Kahlo por su marido: él está continuamente en su pensamiento. Está vestida con un traje de Tehuana, que tanto gustaba a Rivera. El traje procede de una región del suroeste de México en la que todavía hoy se conservan las tradiciones matriarcales y cuyas estructuras económicas revelan el dominio de la mujer. Las raíces de las hojas que adornan su tocado recuerdan una telaraña con la que intenta cazar a su presa – Diego –.

A varias alumnas y alumnos que recibían clases de pintura mural, una asignatura obligatoria en la escuela, con Rivera, les puso Frida Kahlo tareas en esta especialidad. Uno de los edificios previstos para esta actividad era la «Pulquería La Rosita», en Coyoacán, una de las numerosas tabernas en que sólo se sirve la popular bebida «pulque». Bajo la dirección de la pareja de artistas, se llevó a efecto la pintura mural al óleo. Para la inauguración se celebró una gran fiesta que tuvo mucho eco en la prensa. Este fue el preludio de una serie de encargos para pintar murales en pulquerías. La profesora ayudaba también a buscar posibilidades de exposición para los trabajos en paneles de los jóvenes pintores. Del grupo de jóvenes que venía a clases a Coyoacán, al principio numeroso, cuatro permanecieron fieles a Frida Kahlo: Arturo Estrada, Arturo García Bustos, Guillermo Monroy y Fanny Rabel, que, desde entonces, eran denominados «Los Fridos», seguirían viniendo también en lo sucesivo de visita a la «Casa Azul».

En septiembre de 1946 fue galardonado José Clemente Orozco, pintor de murales y paneles, con el Premio Nacional de Arte y Ciencia en la exposición anual del Palacio de Bellas Artes. Se concedían, además, otros cuatro premios de pintura, que obtuvieron Dr. Atl, Julio Castellanos, Francisco Goitia y Frida Kahlo con su obra *Moisés* (lám. pág. 74). Aunque fuertemente debilitada por la operación sufrida en la columna en junio de ese año, la artista estuvo presente en la entrega de premios y recogió su galardón llena de orgullo.

Le habían aconsejado ponerse en manos de un especialista de Nueva York que podría reforzar su columna vertebral. Poco después de la intervención escribía, todavía desde los Estados Unidos, a su amigo de juventud Alejandro Gómez Arias: «Ya pasé the big trago operatorio. [...] Tengo dos cicatrizotas en the espaldilla in this forma.»[33] El dibujo (lám. pág. 71, derecha) parece haber servido de modelo para el autorretrato *Árbol de la esperanza mantente firme* (lám. pág. 71). Frida Kahlo creó este trabajo para su mecenas, el ingeniero Eduardo Morillo Safa, y contó a su protector: «Ya casi le termino su primer cuadro que desde luego no es sino el resultado de la jija operación: Estoy yo – sentada al borde de un precipicio – con el corsé de cuero en una mano. Atrás estoy, en un carro de hospital acostada – con la cara a un paisaje – un cacho de espalda descubierta, donde se ve la cicatriz de las cuchilladas que me metieron los cirujanos, ‹jijos de su ... recién casada mamá›.»[34]

Al cuerpo desnudo, herido y debilitado se opone la Frida fuerte, mirando directamente al futuro. Con la frase que aparece en la banderola que sostiene en la mano, «árbol de la esperanza mantente firme», parecía querer darse ánimos a sí misma. El dualismo de su personalidad, de su ser, se refleja también en las dos mitades del cuadro, dividido en día y noche. El sol, que según la mitología azteca se alimenta de la sangre de víctimas humanas, corresponde al cuerpo mutilado. Dos profundos desgarramientos en la espalda encuentran su correspondencia en el agrietado paisaje del fondo. La luna, en cambio, símbolo de feminidad, conecta con la Frida fortalecida, llena de esperanza.

Este principio dual presente en gran cantidad de sus cuadros, tiene su origen en la antigua mitología mexicana, constante fuente de inspi-

Corsé *La columna rota,* hacia 1944
Hacia el final de su vida, Frida Kahlo se veía obligada a usar corsés ortopédicos. Algunos de ellos, de materiales diferentes, le sirvieron de fondo pictórico. Pintó, por ejemplo, un corsé de escayola con la hoz y el martillo, otro con un feto, y, en el de esta ilustración, su columna vertebral fracturada.

La columna rota, 1944
Cuando empeoró su estado de salud y se vio obligada a llevar corsé de acero, Frida Kahlo pintó este autorretrato en 1944. Una columna jónica con diversas fracturas simboliza su columna vertebral herida. La rasgadura de su cuerpo y los surcos del yermo paisaje agrietado, se convierten en metáfora del dolor y soledad de la artista.

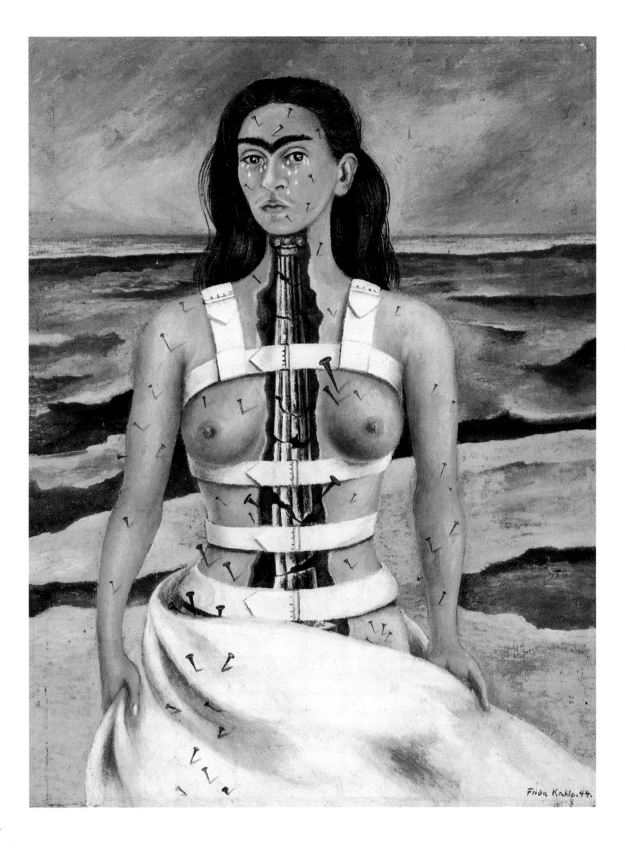

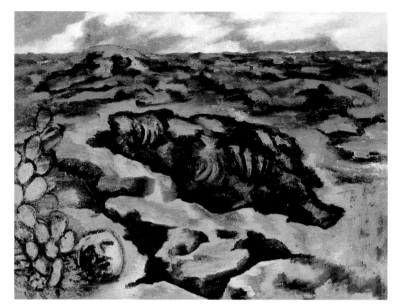

Paisaje, hacia 1946/47
El inmenso paisaje yermo, que a menudo
constituye el fondo de los cuadros, es aquí el
motivo central y simboliza el cuerpo herido de
Frida Kahlo. En la gran oquedad en el centro
del cuadro hay un esqueleto bosquejado. El
cuadro transmite una atmósfera desconsolada y
sin vida.

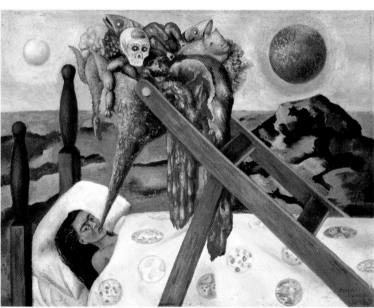

Fantasía (I), 1944
En el reverso de este dibujo, pegó Frida Kahlo
esta frase: «El surrealismo es la sorpresa má-
gica de encontrar un león en el armario donde
uno quería coger una camisa.» El dibujo es,
sin embargo, más simbólico que surrealista, y
muestra, como tantos otros cuadros, un
enorme paisaje árido.

Sin esperanza, 1945
Frida Kahlo nos brindó, en el reverso del cua-
dro, una explicación supletoria de lo represen-
tado: «No me queda ni la más pequeña espe-
ranza... todo se mueve al ritmo de lo que
ingiere el vientre.» A causa de su falta de ape-
tito, Frida Kahlo había adelgazado mucho y se
veía obligada a seguir dietas de engorde. Es
evidente que la pintora sentía aversión por esta
«alimentación obligada».

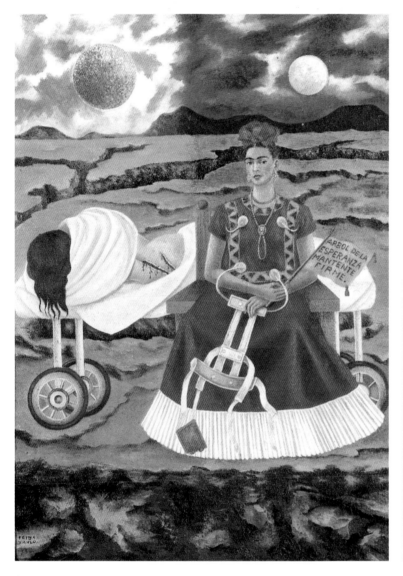

Arbol de la esperanza mantente firme, 1946
Frida Kahlo pintó este autorretrato, tras una
operación en Nueva York, para su mecenas el
ingeniero Eduardo Morillo Safa, a quien, en
una carta, le hablaba de las cicatrices «que me
han mangado estos hijos de puta de ciruja-
nos». Con la frase que aparece en la banderilla
que sujeta en su mano, «árbol de la esperanza
mantente firme», Frida Kahlo parece querer
darse ánimos a sí misma. La frase procede de
una de sus canciones favoritas.

Carta de Frida Kahlo a Alejandro Gómez
Arias, 30 de junio de 1946
En una carta escrita en Nueva York, describía
a su amigo la gran operación en la columna
vertebral: «Ahora ya me he tragado la gran
operación... Tengo dos cicatrizotas en the
espaldilla in this forma.»

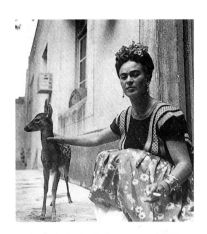

Frida Kahlo, hacia 1939, con su corcino Granizo, el modelo para el cuadro *El venado herido* (lám. pág. 73).

ración para la artista. Significó para ella la expresión de su filosofía de la naturaleza y la vida, de su imagen del mundo. El dualismo se basa en la concepción azteca de la guerra permanente entre el dios blanco Huitzilopochtli – el dios del sol, la encarnación del día, del verano, del sur, del fuego – y su contrincante Tezcatlipoca – lo negro, el dios del sol poniente, la encarnación de la noche y del cielo estrellado, del invierno, de la noche, del agua –. Esta lucha garantiza el equilibrio del mundo. El principio de la dualidad en la unidad está presente sobre todo en aquellos de sus cuadros en los que el fondo aparece dividido en una mitad clara y una oscura, una mitad noche y una mitad día. Al mismo tiempo están presentes la luna y el sol, los principios femenino y masculino. Esta división en dos del universo se extiende incluso a su propia persona cuando se representa doble, como personalidad dividida.

También la concepción de la vida y la muerte como dependientes la una de la otra está contenida en la filosofía del equilibrio basada en esta mitología india. En numerosos cuadros aparece la vida como eterno circular de la naturaleza simbolizada mediante plantas. Parte de este círculo, de este ciclo vital, representado en la mitología azteca mediante la diosa Coatlicue, es la muerte. Coatlicue es el principio y fin de todas las cosas, contiene la vida y la muerte, da y quita por igual. Por eso la muerte, en la vieja acepción mexicana, significa también renacimiento y vida. Así, en el autorretrato *Pensando en la muerte* (lám. pág. 62), la muerte está representada ante un fondo de ramas con espinas. Con este símbolo de la mitología prehispana alude la pintora al renacer que sigue a la muerte. Para poder entender la concepción de la muerte dominante en México, es necesario intimar con la filosofía vital enraizada en la época precolombina. También en los sarcásticos grabados de José Guadalupe Posada, en los que el artista bromea con la muerte, se expresa esta misma idea. Esta forma de entender la muerte se exterioriza sobre todo en las tradiciones y creencias relacionadas con la celebración del dos de noviembre, el día de difuntos. En este día se regalan y comen «calaveras de azúcar», que no faltan en ninguna «ofrenda», la mesa festiva para los difuntos de la familia. El día de los muertos no es, contrariamente a la variante europea, un día de luto, sino un día de fiesta que, en muchos lugares, es celebrado en el cementerio con un picnic en compañía de los muertos. Es, al mismo tiempo, expresión de agradecimiento por la vida y un reconocimiento del ciclo vital. Pues la muerte es entendida más como proceso que como un camino o tránsito a una vida diferente.

Un cuadro de Frida Kahlo en que resalta especialmente la vieja mitología mexicana es *El abrazo de amor de El universo, la tierra (México), Yo, Diego y el señor Xólotl* (lám. pág. 77). En este cuadro ha expresado, como en ningún otro, el principio dualista, estableciendo paralelas con la filosofía china del Yin y el Yang. La noche y el día se introducen la una en la otra. El espíritu luminoso y la materia sin luz, el sol y la luna, conforman el núcleo celular del universo, que abarca la tierra oscura con sus enormes brazos. La diosa terrestre Cihuacoatl, la madre dadora de la vida, de cuyo regazo, según la mitología, brotan todas las plantas, sostiene a la artista en su fértil regazo de forma similar a como

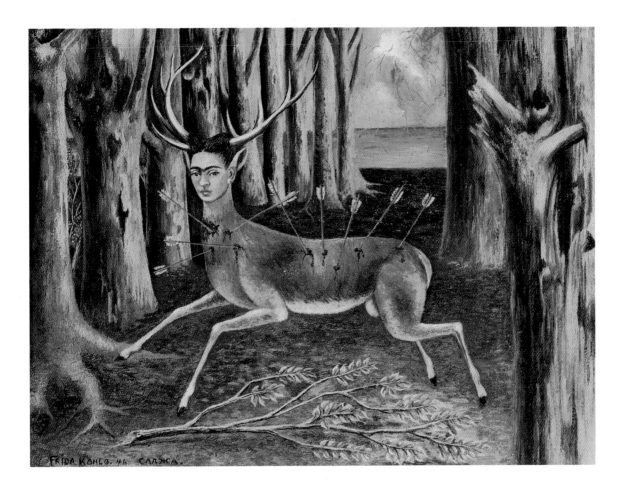

lo hacía el ama india en *Mi nana y yo* (lám. pág. 47). El ama es la imagen más pequeña de la madre tierra; pero allí donde del pecho brotaba leche, alimento vital, surte aquí una fuente de sangre. La incapacidad de tener un hijo, tan dolorosamente sentida, la hace adoptar el papel de madre con respecto a Diego Rivera. Como una virgen sostiene a Diego, cuya figura recuerda a la de un buda, en sus brazos. Como ya sucedía en el cuadro *Diego y yo* (lám. pág. 78), Rivera dispone aquí de un tercer ojo, el ojo de la sabiduría y sostiene en su mano el ramillete de llamas purificadoras, símbolo de renovación y renacimiento.

En un artículo que la artista escribió con motivo de una exposición de su marido en 1949, lo describía de acuerdo con el retrato aquí pintado: «Con su cabeza asiática sobre la que nace un pelo oscuro, tan delgado y fino que parece flotar en el aire, Diego es un niño grandote, inmenso, de cara amable y mirada un poco triste. Sus ojos saltones, oscuros, inteligentísimos y grandes, están difícilmente detenidos [...]. Entre esos ojos, tan distantes uno de otro, se adivina lo invisible de la sabiduría oriental, y muy pocas veces, desaparece de su boca búdica, de labios carnosos, una sonrisa irónica y tierna, flor de su imagen. Viéndolo desnudo, se piensa inmediatamente en un niño rana, parado sobre

El venado herido o *El venadito* o *Soy un pobre venadito*, 1946
Mediante un ciervo herido de muerte por flechas daba la artista expresión a su esperanza frustrada. En 1946, optimista, Frida Kahlo creía que la operación de la columna en Nueva York la liberaría de su dolor. A su vuelta a México sufría, sin embargo, todavía intensos dolores corporales y, además, profundas depresiones.

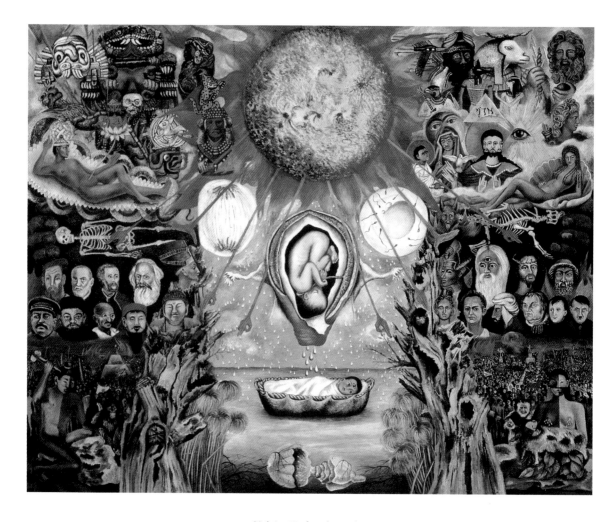

Moisés o ***Nucleo solar,*** 1945
Por este trabajo obtuvo Frida Kahlo el segundo premio de la exposi-
ción anual en el Palacio de Bellas Artes. La idea para el cuadro se la
proporcionó el libro de Sigmund Freud «El hombre Moisés y la reli-
gión monoteísta», que le había prestado José Domingo Lavin, uno de
sus mecenas. El libro la había fascinado, y en tres meses tenía listo el
cuadro. La figura central, el niño Moisés abandonado, se parece a
Diego Rivera y, al igual que Diego en otros cuadros, tiene el tercer ojo
de la sabiduría en la frente.

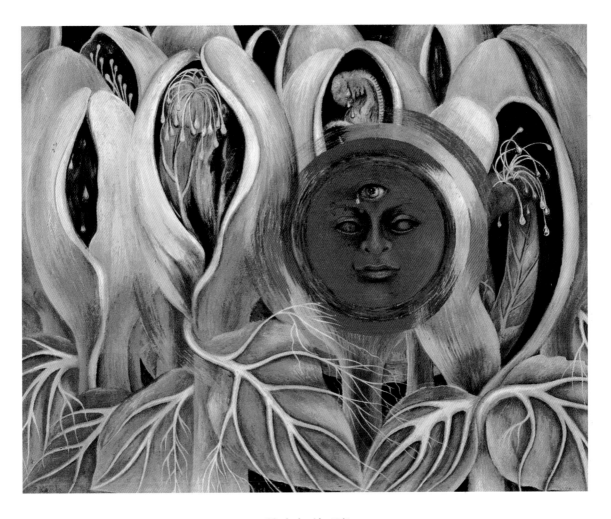

El sol y la vida, 1947
Las amorfas formas de las plantas son símbolos de los genitales masculinos y femeninos. En el centro se encuentra el sol, dador de vida. El feto llorando en una planta y las florescencias lagrimosas de los capullos simbolizan la tristeza de Frida Kahlo por no poder tener hijos.

Flor de la Vida, 1943
En este cuadro tematiza Frida Kahlo el sentimiento de su propia fuerte sexualidad. Transforma una planta exótica en los órganos sexuales masculinos y femeninos. El sol da vida al falo y al feto que sale del útero. Para ella, la flor era un símbolo de sexualidad y sentimientos.

El abrazo de amor de El universo, la tierra (México), Yo, Diego y el señor Xólotl, 1949
Frida Kahlo se comportaba a menudo como una madre ante su marido y aseguraba que las mujeres en general y «entre todas ellas – YO – quisiera siempre tenerlo en brazos como a su niño recién nacido». El cuadro contiene, además, muchos elementos de la vieja mitología mexicana: el día y la noche, el sol y la luna, la diosa de la tierra Cihuacoatl. También el perro Itzcuintli es, aparte de una de sus mascotas preferidas, una representación de la figura mitológica con forma de perro Xólotl, el guardián del mundo de los muertos.

las patas de atrás. Su piel es blanco-verdosa, como de animal acuático. Solamente sus manos y su cara son más oscuras, porque el sol las quemó. Sus hombros infantiles, angostos y redondos, se continúan sin ángulos en brazos femeninos, terminando en unas manos maravillosas, pequeñas y de fino dibujo, sensibles y sutiles coma antenas que comunican con el universo entero.»[35]

Hacía hincapié en el hecho de que las mujeres en general y «entre todas ellas – YO – quisiera siempre tenerlo en brazos como a su niño recién nacido.» Esta relación madre-hijo es plasmada también por Rivera en su mural *Sueño de una tarde de domingo en el parque de la Alameda* (lám. pág. 56, arriba). Frida Kahlo aparece con el símbolo Yin-Yang en la mano izquierda; la derecha descansa protectora sobre el hombro del joven Diego, que está delante de ella.

El marido no era para la artista únicamente su niño no nacido, él significaba para ella mucho más que eso:

> *«Diego. principio*
> *Diego. constructor*
> *Diego. mi niño*
> *Diego. mi novio*
> *Diego. pintor*
> *Diego. mi amante*
> *Diego. ‹mi esposo›*
> *Diego. mi amigo*
> *Diego. mi padre*
> *Diego. mi madre*
> *Diego. mi hijo*
> *Diego. yo*
> *Diego. universo*
> *Diversidad en la unidad*

¿Por qué lo llamo Mi Diego? Nunca fue ni será mio. Es de él mismo»[36], escribía en su diario.

El que el compañero no sólo determinaba su pensar, como lo expresó en el autorretrato *Diego en mi pensamiento* (lám. pág. 66), sino que casi se fundía con la artista, sería plasmado por Frida un año más tarde en el retrato doble *Diego y Frida 1929-1944* (lám. pág. 67). Lo pintó para el 58 cumpleaños de Rivera. La relación dual entre hombre y mujer, que encuentran su correspondencia en el sol y la luna, nos comunica que los cónyuges se pertenecen el uno al otro, y su relación amorosa está simbolizada por la concha y la caracola.

Esta relación amorosa es guardada en el *Abrazo de amor de El universo* por el perro Itzcuintli «señor Xólotl», acuclillado a los pies de la pareja. No se trata sólo de un animal casero de la pintora que respondía a este nombre. Representa, al mismo tiempo, al ser de la antigua mitología mexicana con figura de perro llamado Xólotl, que guarda el mundo de los muertos. Sobre sus espaldas porta a los muertos, como el sol al atardecer, que han de ser llevados sobre las nueve corrientes al mundo subterráneo, donde finalmente podrán resucitar. El perro redondea el principio dual según la mitología prehispánica: la vida y la muerte toman parte por igual en la armónica imagen del mundo de la artista.

«Alegremente espero la partida...»

A finales de los años cuarenta empeoró notablemente el estado de salud de Frida Kahlo. En 1950 fue enviada por nueve meses al hospital ABC de Ciudad de México (lám. pág. 91). A causa de insuficiencia circulatoria en la pierna derecha, cuatro dedos del pie se pusieron negros y tuvieron que ser amputados. Por encima, tenía cada vez más problemas con la columna. Después de una segunda operación, padeció una infección, que hacía inviable una nueva intervención en la columna. No fue hasta después de la sexta operación – de un total de siete – que la pintora volvía a estar en condiciones de trabajar de cuatro a cinco horas al día. Sobre la cama fue instalado un caballete especial que le permitía pintar acostada.

Realizó el *Autorretrato con el retrato del Dr. Farill* (lám. pág. 80), una dedicatoria al cirujano que había llevado a efecto las intervenciones y la tuviera a su cargo durante la estancia en el hospital ABC. «He estado enferma un año: 1950-1951. Siete operaciones en la columna vertebral», escribía en su diario, «el doctor Farill me salvó. Me volvió a dar alegría de vivir. Todavía estoy en la silla de ruedas y no sé si pronto volveré a andar. Tengo el corsé de yeso que a pesar de ser una lata pavorosa, me ayuda a sentirme mejor de la espina. No tengo dolores. Solamente un cansancio... y como es natural muchas veces desesperación. Una desesperación que ninguna palabra puede describir. Sin embargo tengo ganas de vivir. Ya comencé a pintar el cuadrito que voy a regalarle al doctor Farill y que estoy haciendo con todo cariño para él.»[37] También este autorretrato ha de entenderse como agradecimiento en el sentido de los exvotos: representa una especie de ofrenda al médico, que ha salvado a la pintora de la necesidad y aquí ocupa el lugar de un santo.

Frida Kahlo podía hacer a pie únicamente cortas distancias, y ello sólo con ayuda de un bastón o de muletas. A menudo se veía obligada a desplazarse en una silla de ruedas. Por ello pasaba la mayor parte del tiempo en su casa. Sus amistades más íntimas eran casi exclusivamente mujeres, sólo a Rivera estaba tan unida como antes. Acostumbraba a pintar en cama, y ahora, cuando se sentía lo bastante bien, también en el estudio o en el jardín. En los últimos años de su vida realizó pocos retratos. Pintaba casi exclusivamente naturalezas muertas. Si la pintura de Frida Kahlo se caracterizaba, hasta 1951, por una ejecución técnica-

Frida y Diego, hacia 1954

Diego y yo, 1949
Frida Kahlo pintó este autorretrato por la época en que Rivera tuvo una relación amorosa con la estrella de cine María Félix, lo que conjuró un escándalo público. El rostro representado mira al espectador con mirada triste. Los largos cabellos se han enredado en su cuello y amenazan con estrangularla. Una vez más, los cabellos son el medio expresivo del dolor del alma. El retrato fue pintado para la pareja Florence Arquin y Sam Williams, amigos suyos.

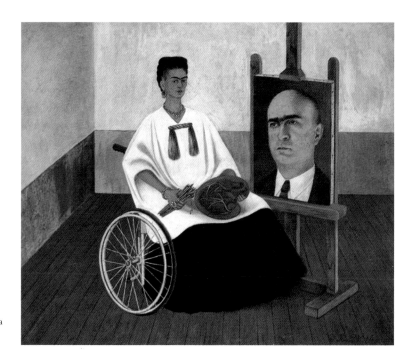

Autorretrato con el retrato del Dr. Farill o
Autorretrato con el Dr. Juan Farill, 1951
El autorretrato en silla de ruedas ante un re-
trato del médico situado en el caballete, su-
pone una especie de ofrenda al médico que
salvó a la pintora en la necesidad y aquí ocupa
el lugar de un santo. La pintora pinta con su
sangre y utiliza su corazón como paleta.

mente cuidadosa, una forma de pintar casi miniaturista, en los últimos
años, cada vez más, se reflejaba su mal estado de salud también en sus
obras. Después de 1951 no podía trabajar sin analgésicos, pues los do-
lores eran cada vez más intensos. El creciente consumo de drogas es,
probablemente, la causa de que su pincelada sea ahora más suelta, eva-
siva, incluso podríamos decir más descuidada, de que el color sea apli-
cado más bastamente y la ejecución de los detalles sea menos minu-
ciosa. En 1954, el año de su muerte, por temporadas se veía imposi-
bilitada de pintar, como atestigua un comentario de su amigo el poeta
Carlos Pellicer, a quien Rivera confiaría más tarde la transformación
de la «Casa Azul» en Museo Frida Kahlo: «Allí [en su estudio], en los
últimos días [antes de su muerte], intentó pintar un pequeño paisaje
para mi con autorretrato. Pero sólo quedó ‹manchado›.»[38]

El estado de salud tampoco permitía a la artista expresarse políti-
camente en su pintura, algo que se había propuesto desde su reintegra-
ción en el partido comunista en 1948, pero especialmente desde 1951:
«Tengo mucha inquietud en el asunto de mi pintura», escribía ese año
en su diario. «Sobre todo para transformarla, para que sea algo útil,
pues hasta ahora no he pintado sino la expresión honrada de mí
misma, pero alejada absolutamente de lo que mi pintura pueda servir
al Partido. Debo luchar con todas mis fuerzas para que lo poco de posi-
tivo que mi salud me deja sea en dirección de ayudar a la Revolución.
La única razón real para vivir.»[39]

Incluso en las naturalezas muertas de aquellos años se refleja este
propósito. La *Naturaleza muerta con «viva la vida y el Dr. Farill»,* rea-
lizado, probablemente, entre 1951 y 1954, asimismo un regalo para el

médico al que tanto debía, contiene detalles cuya explicación se halla en este contexto. Ante el cielo, también aquí dividido en noche y día, en correspondencia con la luna y el sol, sobre un suelo rojo aparecen ordenadas diversas frutas exóticas. En la carne de una sandía cortada está clavada la bandera nacional de México, roja-banca-verde, expresión del nacionalismo de la pintora. Ante los frutos vemos una blanca paloma de la paz, motivo frecuente de sus cuadros de esta época. En un paisaje pintado en 1952 para el Congreso Internacional de la Paz, aparece ella sentada, en compañía del sol y la luna, sobre el árbol de la paz, vigilando la maduración de los frutos. Los hongos atómicos del fondo no pueden expandirse en toda su grandeza debido a la poderosa fuerza del Movimiento Pacifista. Frida Kahlo había tomado parte en una recolección de firmas en apoyo al Congreso de la Paz, que se manifestaba especialmente contra los experimentos atómicos de las grandes potencias imperialistas.

En el mismo año, Rivera muestra a su compañera como activista política en el mural *La pesadilla de la guerra y el sueño de la paz* (lám. pág. 84). El símbolo pacifista de la paloma aparece también aquí, sostenido por las manos de los líderes comunistas Stalin y Mao. La manifestación del 2 de julio de 1954, en protesta contra el derrocamiento del gobierno democrático del presidente guatemalteco Arbenz Guzmán a manos de la CIA, constituyó la última acción pública de la artista. Llevaba una pancarta con el símbolo de la paloma, proclamando la paz (lám. pág. 93, derecha).

El propósito de incluir contenidos políticos en sus obras, para «servir al partido» y «ser útil a la revolución», no se manifiesta hasta la última fase creadora, muy especialmente y con contenidos claramente comunistas, en tres cuadros: *El marxismo dará salud a los enfermos* (lám. pág. 85), *Autorretrato con Stalin* (lám. pág. 87), y en un retrato inconcluso de Stalin. Los tres trabajos carecen de fecha, pero pueden ser adscritos, atendiendo al estilo pictórico y a la ejecución relajada de los detalles, a los últimos años de vida de la artista. En *El marxismo dará salud a los enfermos* conjura Kahlo la concepción utópica de que la creencia política – y con ella toda la humanidad – podría liberarla de todo su sufrimiento. Una vez más se representó con su corsé de piel ante un paisaje dividido en dos, la parte pacífica de la tierra y la amenazada por la destrucción. Allí donde claros ríos azules bañan la tierra, se eleva, de los continentes rojos – la URSS y China – la paloma de la paz hacia el cielo azul. En el oscuro cielo nocturno se encuentra, sobre un paisaje amenazado por el hongo atómico y atravesado por corrientes de sangre, el águila americana con la cabeza del Tío Sam y una bomba por cuerpo. Existe, sin embargo, la posibilidad de salvarse de esta desgracia. Aquí echa mano, una vez más, del método narrativo de los exvotos. Karl Marx ocupa el lugar del santo; él será quien libere al mundo del mal amenazante y traerá la paz. También tiene lugar una curación milagrosa. Enormes manos que encarnan el comunismo, una de ellas distinguida con el ojo de la sabiduría, la sujetan de tal modo, que Kahlo puede prescindir de sus muletas. «Por primera vez no lloro más»[40], comentaba la artista esta obra.

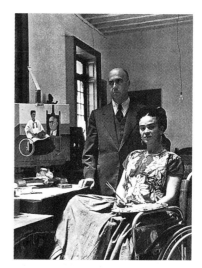

Frida Kahlo con el Dr. Juan Farill ante el *Autorretrato con el retrato del Dr. Farill.*
El Dr. Farill era un compañero de sufrimiento de Frida Kahlo, pues también él caminaba con ayuda de muletas. Era un amigo comprensivo y la pintora sentía gran afecto por él.

Naturaleza viva, 1952
Esta obra tardía contiene muchos elementos de otros trabajos de la artista. El cielo está dividido en noche y día, tanto el sol como la luna están representados. Las frutas están unidas a raíces que forman las palabras «Naturaleza viva».

Naturaleza muerta, hacia 1952-54

Como una especie de exvoto hemos de entender también el *Autorretrato con Stalin.* Parecido al *Autorretrato con el retrato del Dr. Farill* (lám. pág. 80), en el que al médico le es asignada la función de salvador, Stalin recibe aquí el papel de santo. Una relación de fé casi religiosa en el comunismo se hace patente.

De este modo dio, conscientemente, a su pintura una función cartelera, propagandística, aún cuando la artista, ya en los primeros años de su creación artística, había sabido tomar posición política en sus obras de una manera mucho más sutil. Como artista mexicana, era partidaria de los valores mexicanos posrevolucionarios y apoyaba la búsqueda de la identidad nacional. En sus cuadros establecía límites claros ante las influencias culturales neocolonialistas norteamericanas y

Fruta de la Vida, 1953
A principios de los años cincuenta, Frida Kahlo pintaba principalmente naturalezas muertas. Durante esta época no podía abandonar la casa, y a veces incluso la cama, debido a los fuertes dolores que padecía. Los frutos de sus naturalezas muertas son, en su mayoría, productos de su propia huerta o del mercado que tenía sobre la mesita de noche. Politizaba los cuadros con banderas, inscripciones y palomas de la paz.

Naturaleza muerta con sandías, 1953

europeas. Este concepto político, la sublimación de la cultura autóctona mexicana con sus raíces precolombinas e hispánicas, se refleja constantemente en su trabajo. Los cuadros portan en sí un mensaje político, incluso cuando la artista decía sobre sus propios cuadros: «Mi pintura no es revolucionaria, para qué me sigo haciendo ilusiones de que es combativa.»[41]

Su identificación con la nación mexicana y sus raíces culturales no puede ser interpretada únicamente como representación de su contexto privado y sus problemas personales. Se trata de una toma de posición claramente determinada por la política posrevolucionaria y el desarrollo cultural.

La fotógrafa Lola Alvarez Bravo, amiga de Frida Kahlo y en quien

había reconocido su importancia como artista mexicana, organizó en la primavera de 1953 la primera exposición individual de su obra en México: «Me dí cuenta de que Frida estaba cerca de la muerte», declaró en una ocasión. «Pienso que hay que honrar a las personas mientras viven, para que puedan disfrutarlo, y no cuando ya están muertas.»[42]

El día de la apertura de la exposición, el estado de salud de la artista era tan deplorable, que los médicos le prohibieron levantarse de la cama. Como, a pesar de ello, Frida Kahlo no quería perderse el vernissage, su cama fue instalada en la galería y ella misma se hizo transportar en ambulancia. Anestesiada por las drogas, desde su cama tomó parte en el festejo, bebió y cantó con innumerables visitantes. Estaba tan asombrada por el éxito de la exposición como la galerista, a la que incluso llegaron peticiones del extranjero solicitando informaciones sobre la artista. El gran éxito fue, sin embargo, ensombrecido por su enfermedad.

Los dolores de la pierna derecha habían llegado a hacerse insoportables, lo que hizo que los médicos decidieran, en 1953, amputar la pierna hasta la rodilla. Esta intervención, que alivió los dolores gracias a una pierna artificial y le permitía incluso volver a caminar, desató en Frida una profunda depresión. «Había perdido la voluntad de vivir»[43], informaba Rivera sobre su estado tras la amputación.

Cinco meses después de la operación había aprendido a caminar pequeñas distancias con su pierna artificial, y se dejaba ver, si bien raras veces, en público. Su estado de ánimo vacilaba. Si por una parte proclamaba eufórica: «Pies para qué los quiero si tengo alas pa' volar» (lám. pág. 90), por otra escribía en febrero de 1954 en su diario: «Me amputaron la pierna hace seis meses, se me han hecho siglos de tortura y en momentos casi perdí la razón. Sigo sintiendo ganas de suicidarme. Diego es el que, me detiene por mi vanidad de creer que le puedo hacer falta. El me lo ha dicho y yo le creo. Pero nunca en la vida he sufrido más. Esperaré un tiempo...»[44]

Gravemente enferma de infección pulmonar, Frida Kahlo falleció en la noche del 13 de julio de 1954, siete días después de su 47 cumpleaños. Una embolia pulmonar fue la causa de la muerte. Con las palabras «siento que ya pronto te voy a abandonar»[45] había hecho la noche anterior un regalo a su marido con motivo de las bodas de plata, el 21 de agosto. Las ideas de suicidio que la artista recogió en su diario hacen pensar en una muerte voluntaria. En la última entrada leemos: «Espero alegre la salida... y espero no volver jamás... Frida.»[46]

En la tarde del 13 de julio fue llevado su sarcófago al vestíbulo del Palacio de Bellas Artes, donde la artista recibió los últimos honores. Como muchas de sus apariciones en público a lo largo de su vida, también esta última se convirtió en un suceso espectacular. Algunos amigos políticos habían cubierto durante el velatorio, con el permiso de Rivera, el sarcófago con una bandera roja adornada con los emblemas de la hoz y el martillo sobre una estrella blanca. Ello dio lugar a un buen alboroto público. Andrés Iduarte, un antiguo camarada de escuela de Frida Kahlo, tuvo que dimitir, a raíz de este hecho, de su puesto de director del Instituto Nacional de Bellas Artes. Un día y una noche

Frida Kahlo en silla de ruedas y Diego Rivera ante el mural *La pesadilla de la guerra y el sueño de la paz*, 1951/52
Frida Kahlo había tomado parte en 1952 en una recolección de firmas para apoyar el Congreso Internacional de la Paz, que se oponía especialmente a los experimentos atómicos de las grandes potencias imperialistas. Por ello, todavía en el mismo año, Rivera muestra a su compañera en este mural como activista política. En la foto, Rivera está pintando la figura de Frida.

El marxismo dará salud a los enfermos,
hacia 1954
En este retrato conjura la artista la concepción
utópica de que la creencia política – y con ella
toda la humanidad – podrían liberarla de su
dolor. Apoyada en su ideología, puede prescin-
dir de las muletas. «Por primera vez no lloro
más», comentaba esta exposición.

duró el duelo de la artista. Hasta la tarde del 14 de julio le habían ren-
dido los últimos honores más de seiscientas personas. Seguida de una
procesión de unas quinientas personas, el cadáver de Frida Kahlo fue
llevado a través de la ciudad hasta el crematorio. Allí, después de va-
rios discursos de duelo, fue incinerada, según su propio deseo, entre
canciones.

Sus cenizas se encuentran hoy en día en un jarrón precolombino en
la «Casa Azul». Diego Rivera donó la casa un año después de su muer-
te al pueblo mexicano como museo (láms. págs. 88/89). En un estado
que corresponde casi exactamente al original, alberga, junto a los tra-
bajos que ella conservaba, objetos de arte popular, la colección de exvo-
tos y pinturas, los trajes de Tehuana y las joyas de la artista, sus aperos
de pintura, cartas y libros y el diario – con seguridad, su testimonio
más íntimo –. El 12 de julio de 1958 fue inaugurado el museo de la
«Casa Azul», que, desde entonces, ha conservado vivo el recuerdo de la
extraordinaria personalidad de Frida Kahlo.

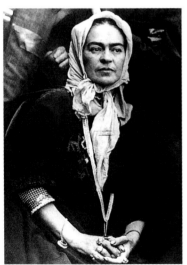

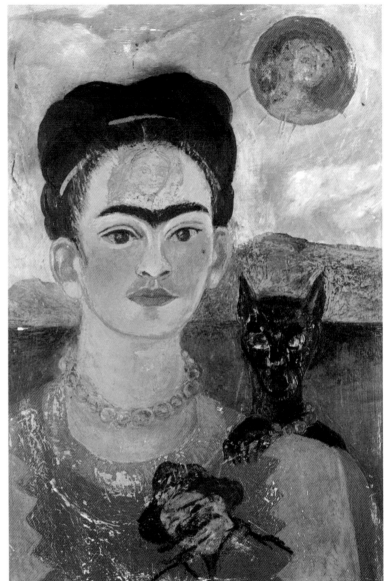

Frida Kahlo, 2 de julio de 1954
En su silla de ruedas participó Frida Kahlo en la manifestación contra el derrocamiento, efectudo por la CIA, del gobierno democrático del presidente guatemalteco Jacobo Arbenz Guzmán. La artista padecía una infección pulmonar y los médicos le habían aconsejado no asistir a la manifestación. Murió diez días más tarde.

Autorretrato con el retrato de Diego en el pecho y María entre las cejas, 1953/54
A partir de 1951, Frida Kahlo no podía trabajar sin analgésicos, pues padecía intensos dolores. El creciente consumo de drogas es, probablemente, la causa de la pincelada relajada, evasiva, incluso podríamos decir descuidada, de la espesa aplicación del color y de la inexacta ejecución de los detalles.

Autorretrato con Stalin
o *Frida y Stalin,* hacia 1954
La idea pictórica de este retrato es comparable
a la del *Autorretrato con el retrato del Dr.
Farill* (lám. pág. 80), donde el médico desem-
peña la función del salvador. Aquí ocupa Sta-
lin el lugar del santo. Se pone de manifiesto
una creencia casi religiosa en el comunismo.

Frida Kahlo, hacia 1952/53
Frida Kahlo está sentada ante la pirámide con
la colección de esculturas prehispánicas en el
jardín de la «Casa Azul». La fotografía fue to-
mada por su sobrino Antonio Kahlo.

Patio interior de la «Casa Azul» en Coyoacán. Frida Kahlo nació en esta casa, vivió en ella la mayor parte de su vida y murió aquí el 13 de julio de 1954.

Desde el comedor se ve el patio interior. La inscripción dice: «Frida y Diego vivieron en esta casa 1929-1954».

LAMINA PAGINA IZQUIERDA:
El estudio de Frida Kahlo fue diseñado y construido por Rivera en 1946. En el caballete vemos el retrato *Stalin,* que no llegó a ser terminado.

La decoración del dormitorio de Diego es muy sencilla. Sobre la cabecera de su cama cuelga un retrato de Frida Kahlo realizado por Nickolas Muray.

La mayoría de las pinturas del comedor son naturalezas muertas de artistas anónimos del siglo XIX. La figura de Judas que vemos en la esquina ha sido realizada por la artista Doña Carmen Caballero, de cuya obra Rivera era gran admirador.

LAMINA PAGINA DERECHA:
Frida Kahlo y Diego Rivera en el hospital
ABC de México, 1950
Frida Kahlo pasó nueve meses en el hospital.
Tras repetidas operaciones en la pierna y en la
columna vertebral, su estado corporal le per-
mitía trabajar de cuatro a cinco horas al día.
En la cama fue instalado un caballete especial
que le permitía trabajar acostada.

Páginas del diario, hacia 1946-54
Frida Kahlo comenzó a escribir un diario en
1942, que hoy constituye uno de los docu-
mentos más importantes sobre su forma de
pensar y de sentir. En él comenta no sólo los
sucesos del presente, sino que se remonta tam-
bién a la infancia y la juventud. Tocaba temas
como la sexualidad y la fertilidad, la magia y
el esoterismo, así como su propio padecer fí-
sico. Recogió sus pensamientos, además, en
estudios a la acuarela y a la aguada.

«Estoy muy intranquila en lo que se refiere a
mi pintura, sobre todo porque quiero conver-
tirla en algo útil, pues hasta ahora no he
creado con ella más que una sincera expresión
de mí misma, lo que está muy lejos de servir
al partido. Tengo que luchar con todas mis
fuerzas porque lo poco positivo que mi estado
corporal me permite hacer, sea también útil a
la Revolución, la única verdadera razón para
vivir.»
FRIDA KAHLO

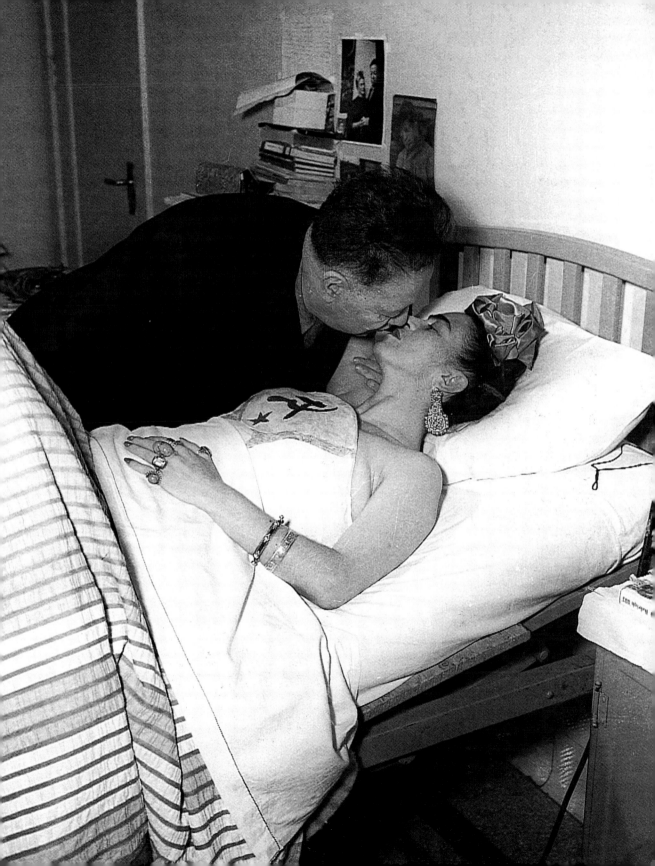

Frida Kahlo 1907-1954: datos de su vida

1907 Magdalena Carmen Frieda Kahlo Calderón nace el 6 de julio en Coyoacán, un pueblo de la periferia de Ciudad de México. Es la tercera hija de la mexicana Matilde Calderón de Kahlo y del alemán Wilhelm Kahlo.

1913 Enferma de poliomielitis y, como secuela, el pie derecho le queda ligeramente deformado. Va a la escuela primaria al Colegio Alemán de México.

1922 Ingresa en la Escuela Nacional Preparatoria para prepararse para la carrera de Medicina. De los 2000 alumnos de la Escuela, sólo 35 son mujeres. Frida observa a Diego Rivera llena de admiración mientras éste pinta el mural *La creación*.

1925 El 17 de septiembre sufre un grave accidente de tráfico al chocar un tren con el autobús que la llevaba, junto a su amigo Alejandro Gómez Arias, de la escuela a casa. Pasa un mes en el hospital de la Cruz Roja, donde

inicia su afición a la pintura. Anteriormente ya había tomado algunas clases de dibujo con el grafista publicitario Fernando Fernández, cuyo estudio se hallaba muy cerca de la escuela de Kahlo.

1928 Se hace miembro del Partido Comunista de México (PCM), donde se encuentra de nuevo con Rivera. Se enamoran. El pintor la retrata en el fresco *Balada de la Revolución,* que pinta en el Ministerio de Cultura, con una blusa roja y estrella en el pecho, repartiendo armas para la lucha revolucionaria.

1929 El 21 de agosto contraen matrimonio Frida Kahlo y Diego Rivera (1886-1957). La pareja se instala al principio en un piso del centro en Ciudad de México, y, a continuación, se traslada a Cuernavaca, donde Rivera realiza un encargo. Kahlo abandona el Partido Comunista cuando Rivera es expulsado.

1930 A principios del año sufre su primer aborto provocado, a causa de la «desfavorable presentación de la extremidad pélvica». Rivera obtiene encargos en los Estados Unidos, y la pareja se traslada en noviembre a San Francisco.

1931 Frida Kahlo conoce al médico Dr. Eloesser, en quien deposita toda su confianza. El Dr. Eloesser será el consejero médico de la artista hasta su muerte. Aumentan los dolores y la deformación de la pierna derecha. La pareja regresa a México en julio por poco tiempo.

1932 El matrimonio se traslada en abril a Detroit, donde Rivera ha de realizar un nuevo trabajo. Después de tres meses y medio de embarazo, el 4 de julio sufre Frida Kahlo su segundo aborto, en el Henry Ford Hospital. El 15 de septiembre muere su madre en una operación de la vesícula biliar.

Frida Kahlo con traje masculino (izquierda), con miembros de su familia, 1926

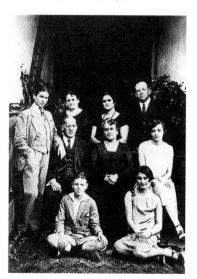

Frida Kahlo y Diego Rivera en el año de su boda, 1928

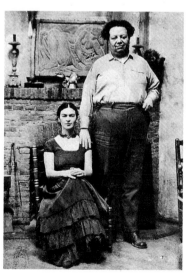

Frida Kahlo con una talla en madera de su colección, de Mardeño Magaña, hacia 1930

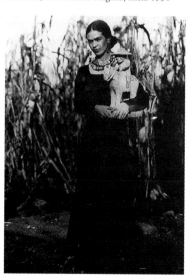

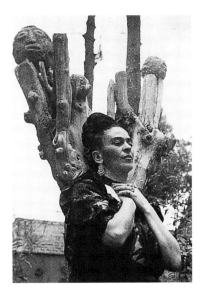

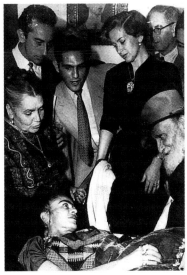

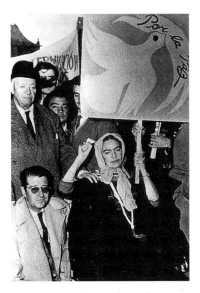

Frida Kahlo en su jardín con una máscara de piedra precolonial, hacia 1950

Frida Kahlo en la inauguración de su exposición en la Galería de Arte Contemporáneo, 1953

Frida Kahlo en la manifestación contra el derrocamiento por la CIA del presidente guatemalteco, 1954.

1933 La pareja se traslada en marzo a Nueva York, donde Rivera pinta un mural en el Rockefeller Center. A finales de año regresan a México y compran una nueva casa en el lugar suburbial San Angel.

1934 A causa de «infantilismo de los ovarios», Frida Kahlo debe interrumpir un nuevo embarazo de tres meses. Es operada por vez primera en el pie derecho, del que le son amputados varios dedos. Surge una historia amorosa entre su hermana Cristina y Diego Rivera.

1935 Frida Kahlo abandona la casa de San Angel y se instala por varios meses en un piso propio. Conoce al escultor americano Isamu Noguchi, con quien vive una aventura amorosa. Con algunas amigas viaja a Nueva York.

1936 De vuelta en la casa de San Angel, es operada por tercera vez en el pie derecho. Se enrola en un comité de solidaridad con los republicanos españoles.

1937 León Trotski y Natalia Sedova llegan el 9 de enero a México, y Frida Kahlo pone la «Casa Azul» de Coyoacán a su disposición.

1938 André Breton y Jacqueline Lamba vienen en abril a México para encontrarse con Trotski. Viven en casa de Guadalupe Marín, la anterior mujer de Diego Rivera, y conocen a la pareja Kahlo-Rivera. En octubre/noviembre tiene lugar, con gran éxito, la primera exposi-

ción individual de la artista en la galería de Julien Levy, en Nueva York. Inicia una relación amorosa con el fotógrafo Nickolas Muray.

1939 Viaja a París, donde expone, en marzo, sus trabajos en la galería Renou & Colle. Conoce a los pintores surrealistas. A su vuelta a México se instala en la casa paterna de Coyoacán. A finales de año se divorcian Frida Kahlo y Diego Rivera.

1940 En septiembre viaja a San Francisco para ponerse en manos del Dr. Eloesser. Allí se vuelve a casar con Diego Rivera el 8 de diciembre.

1941 El 14 de abril muere Guillermo Kahlo de un ataque cardíaco. A partir de entonces, la pareja Kahlo-Rivera vivirá en Coyoacán, en la «Casa Azul», y Diego Rivera continúa usando la casa de San Angel como estudio.

1942 Frida Kahlo comienza a escribir su diario. Es elegida miembro del Seminario de Cultura Mexicana.

1943 Obtiene un puesto docente en la Escuela de Arte «La Esmeralda». Su mal estado de salud la obliga, ya a los pocos meses, a dar las clases en su casa de Coyoacán.

1946 Con su cuadro Moisés obtiene el premio nacional de pintura, otorgado por el Mi-

nisterio de Cultura. Es operada en la columna vertebral en Nueva York.

1948 Se adhiere de nuevo al Partido Comunista de México (PCM).

1950 Es operada siete veces de la columna vertebral y pasa nueve meses en el hospital.

1951 Tras darse de baja en el hospital, se ve obligada a desplazarse en silla de ruedas. A partir de ahora tendrá que tomar continuamente anabólicos.

1952 Participa en la recogida de firmas en apoyo del Movimiento Pacifista. Diego Rivera la pinta en esta tarea en su mural La pesadilla de la guerra y el sueño de la paz.

1953 Lola Alvarez Bravo organiza en su galería la primera exposición individual de la obra de Frida Kahlo en México. La artista asiste a la inauguración en cama. Su pierna derecha es amputada hasta la rodilla.

1954 Enferma de una infección pulmonar y, aún durante la reconvalecencia, participa, contra el consejo de sus médicos, en una manifestación contra la intervención norteamericana en Guatemala. Muere el 13 de julio en la «Casa Azul».

1958 Es inaugurado el Museo Frida Kahlo y entregado al pueblo mexicano, según el deseo de Diego Rivera (muerto en 1957).

Leyendas de las láminas

1
Detalle de: *Frida en Coyoacán*, hacia 1927
Lápiz sobre papel, 10,5 x 14,8 cm
Instituto Tlaxcalteca de Cultura, Tlaxcala

2
Foto: Nickolas Muray, hacia 1939
International Museum of Photography at George Eastman
House, Rochester (NY)

6
Autorretrato con traje de terciopelo, 1926
Oleo sobre lienzo, 79,7 x 60 cm
Legado de Alejandro Gómez Arias, Ciudad de México

7
Foto: Guillermo Kahlo, 1926

8, arriba
Foto: anónimo, 1898
Museo Frida Kahlo, Ciudad de México

8, abajo
Retrato de la Familia de Frida, hacia 1950-54
Oleo sobre fibra dura, 41 x 59 cm
Museo Frida Kahlo, Ciudad de México

9
Mis abuelos, mis padres y yo, 1936
Oleo y témpera sobre metal, 30,7 x 34,5 cm
Collection, The Museum of Modern Art, donación de Allan Roos, M.D. y B. Mathieu Roos, Nueva York (NY)

10
Retrato de mi padre, 1951
Oleo sobre fibra dura, 60,5 x 46,5 cm
Museo Frida Kahlo, Ciudad de México

11
Foto: Guillermo Kahlo, 1926

12, arriba
Chong-Lee, Mike Hermano de siempre . . . no te olvides de la cachucha nº 9, hacia 1948-50
Tinta y pirograbado sobre madera, 61 x 41 cm
Instituto Tlaxcalteca de Cultura, Tlaxcala

12, abajo
Si Adelita . . . o Los Cachuchas, antes de 1927
Oleo sobre lienzo, medidas desconocidas
Paradero desconocido

13
Retrato de Miguel N. Lira, 1927
Oleo sobre lienzo, 99,2 x 67,5 cm
Instituto Tlaxcalteca de Cultura, Tlaxcala

14, izquierda
Adolfo Best Maugard
Autorretrato, 1923
Diversas técnicas sobre madera, 214 x 122,6 cm
Colección Museo Nacional de Arte, Ciudad de México

14, derecha
Retrato de Alicia Galant, 1927
Oleo sobre lienzo, 107 x 93,5 cm
Colección Dolores Olmedo, Ciudad de México

15, izquierda
Retrato de Cristina, mi hermana, 1928
Oleo sobre madera, 99 x 81,5 cm
Colección Otto Atencio Troconis, Caracas

15, derecha
Diego Rivera
Detalle del mural *El mundo de hoy y de mañana*, 1929-45
Fresco, superficie total: 275,17 m^2
Escalera principal del Palacio Nacional, Ciudad de México

16
Autorretrato con collar, 1933
Oleo sobre metal, 34,5 x 29,5 cm
Colección Jacques & Natasha Gelman, Ciudad de México

17
Foto: Imogen Cunningham, 1931
Con la amable autorización de «The Imogen Cunningham Trust»

18, arriba
Accidente, 1926
Lápiz sobre papel, 20 x 27 cm
Colección Rafael Coronel, Cuernavaca

18, abajo
Retablo, hacia 1943
Oleo sobre metal, 19,1 x 24,1 cm
Colección privada

19
El camión, 1929
Oleo sobre metal, 25,8 x 55,5 cm
Colección Dolores Olmedo, Ciudad de México

20
Diego Rivera
Detalle del mural *Balada de la Revolución*, 1923-28
Fresco, superficie total 1585,14 m^2
Secretaría de Educación Pública, Ciudad de México

21, arriba
Frieda Kahlo y Diego Rivera o Diego y Frieda, 1930
Lápiz y tinta sobre papel, 29,2 x 21,6 cm
Harry Ransom Humanities Research Center Art Collection, The University of Texas, Austin (TX)

21, abajo
Foto: anónimo, 1929
Colección Fototeca del INAH y Museo Estudio Diego Rivera

22
Retrato Lupe Marín, 1929
Oleo sobre lienzo, medidas desconocidas
Paradero desconocido

23
Frieda y Diego Rivera o Frieda Kahlo y Diego Rivera, 1931
Oleo sobre lienzo, 100 x 79 cm
San Francisco Museum of Modern Art, Albert M. Bender
Collection, Gift of Albert M. Bender 36.6061, San Francisco (CA)

25
Retrato de Luther Burbank, 1931
Oleo sobre fibra dura, 86,5 x 61,7 cm
Colección Dolores Olmedo, Ciudad de México

26
Autorretrato «very ugly», 1933
Fresco montado sobre fibra dura, 7,4 x 22,2 cm
Colección privada

27
Retrato de Eva Frederick, 1931
Oleo sobre lienzo, 63 x 46 cm
Colección Dolores Olmedo, Ciudad de México

28, arriba a la izquierda
Autorretrato, 1923
Fresco con marco de metal, 62,8 x 48,2 cm
Paradero desconocido

28 arriba a la derecha
Autorretrato «El tiempo vuela», 1929
Oleo sobre fibra dura, 86 x 68 cm
Colección privada

28, abajo a la izquierda
Autorretrato con mono, 1940
Oleo sobre fibra dura, 55,2 x 43,5 cm
Colección Otto Atencio Troconis, Caracas

28, abajo a la derecha
Autorretrato con changuito, 1945
Oleo sobre lienzo, 57 x 42 cm
Colección Fundación Robert Brady, Cuernavaca

29, arriba a la izquierda
Autorretrato, 1930
Oleo sobre lienzo, 65 x 54 cm
Con la amable autorización del Museum of Fine Arts, donación anónima, Boston (MA)

29, arriba a la derecha
Autorretrato con collar de espinas, 1940
Oleo sobre lienzo, 63,5 x 49,5 cm
Harry Ransom Humanities Research Center Art Collection, The University of Texas, Austin (TX)

29, abajo a la izquierda
Autorretrato con el pelo suelto, 1947
Oleo sobre fibra dura, 61 x 45 cm
Colección privada

29, abajo a la derecha
Autorretrato, 1948
Oleo sobre fibra dura, 50 x 39,5 cm
Colección privada

30
Autorretrato «The Frame», hacia 1938
Oleo sobre aluminio y cristal, 29 x 22 cm
Musée National d'Art Moderne, Centre Georges Pompidou, París

31
Autorretrato sentada, 1931
Lápiz y lápices de colores sobre papel, 29 x 20,4 cm
Colección Teresa Proenza, Ciudad de México

32
Retrato Dr. Leo Eloesser, 1931
Oleo sobre fibra dura, 85,1 x 59,7 cm
University of California, School of Medicine, San Francisco (CA)

33
Autorretrato en la frontera entre México y los Estados Unidos, 1932
Oleo sobre metal, 31 x 35 cm
Colección Manuel Reyero, Nueva York (NY)

34, arriba
Allá cuelga mi vestido o New York, 1933
Oleo y collage sobre fibra dura, 46 x 50 cm
Hoover Gallery, comunidad hereditaria Dr. Leo Eloesser, San Francisco (CA)

34 y 35, abajo
Cadáver exquisito (junto con Lucienne Bloch), hacia 1932
Lápiz sobre papel de cartas del Barbizon Plaza-Hotel de Nueva York, 21,5 x 13,5 cm
Colección Lucienne Bloch, Gualala (CA)

35, arriba
Foto: © The Detroit Institute of Arts

36
Frida y el aborto o El aborto (segunda copia), 1932
Litografía sobre papel, 32 x 23,5 cm
Colección Dolores Olmedo, Ciudad de México

37
Henry Ford Hospital o La cama volando, 1932
Oleo sobre metal, 30,5 x 38 cm
Colección Dolores Olmedo, Ciudad de México

38, abajo
Mi nacimiento o Nacimiento, 1932
Oleo sobre metal, 30,5 x 35 cm
Colección privada

39
Unos cuantos piquetitos, 1935
Oleo sobre metal, 38 x 48,5 cm
Colección Dolores Olmedo, Ciudad de México

40, izquierda
Foto: anónimo, 1938
Colección Museo Estudio Diego Rivera

40, derecha
Autorretrato dedicado a León Trotsky o «Between the Courtains», 1937
Oleo sobre lienzo, 87 x 70 cm
The National Museum for Women in the Arts, Washington (DC)

41
Foto: Juan Guzmán, hacia 1942

42, derecha
Recuerdo o *El Corazón*, 1937
Oleo sobre metal, 40 x 28 cm
Colección Michel Petitjean, París

43, izquierda
Perro Itzcuintli conmigo, hacia 1938
Oleo sobre lienzo, 71 x 52 cm
Colección privada

44
Autorretrato con mono, 1938
Oleo sobre fibra dura, 40,6 x 30,5 cm
Albright-Knox Art Gallery, legado de A. Conger
Goodyear, 1966, Buffalo (NY)

45
Autorretrato dedicado a Marte R. Gómez, 1946
Lápiz sobre papel, 38,5 x 32,5 cm
Colección privada

46, arriba
La máscara, 1945
Oleo sobre lienzo, 40 x 30,5 cm
Colección Dolores Olmedo, Ciudad de México

47
Mi nana y yo o *Yo mamando*, 1937
Oleo sobre metal, 30,5 x 34,7 cm
Colección Dolores Olmedo, Ciudad de México

48
El sueño o *Autorretrato onírico (I)*, 1932
Lápiz sobre papel, 27 x 20 cm
Colección Rafael Coronel, Cuernavaca

48
El Bosco
Detalle de *El jardín de las delicias*
Oleo sobre madera,, 220 x 389 cm
Museo del Prado, Madrid

48
Cuatro habitantes de la ciudad México, 1938
Oleo sobre metal, 32,4 x 47,6 cm
Colección privada

48
Max Ernst
La ninfa Eco, 1936
Oleo sobre lienzo, 46,5 x 55,4 cm
Colección privada

49
Lo que vi en el agua o *Lo que el agua me dio*, 1938
Oleo sobre lienzo, 91 x 70,5 cm
Colección Daniel Filipacchi, París

50
El suicidio de Dorothy Hale, 1938/39
Oleo sobre fibra dura con marco de madera pintado,
60,4 x 48,6 cm
Phoenix Art Museum, donación anónima, Phoenix (AZ)

51
Retrato de Diego Rivera, 1937
Oleo sobre madera, 46 x 32 cm
Colección Jacques & Natasha Gelman, Ciudad de México

52
Autorretrato dibujando, hacia 1937
Lápiz y lápices de colores sobre papel, 29,7 x 21 cm
Colección privada

53
Las dos Fridas, 1939
Oleo sobre lienzo, 173,5 x 173 cm
Museo de Arte Moderno, Ciudad de México

54
Autorretrato con pelo cortado, 1940
Oleo sobre lienzo, 40 x 27,9 cm
Collection, The Museum of Modern Art, donación de Ed-
gar Kaufmann Jr., Nueva York (NY)

56, arriba
Diego Rivera
Detalle del mural *Sueño de una tarde de domingo en el parque
de la Alameda*, 1947/48
Fresco sobre panel transportable, superficie total 72 m²
Hotel del Prado, hoy expuesto en el Pabellón Diego Ri-
vera, en Ciudad de México

56, abajo
Dos desnudos en un bosque o *La tierra misma* o *Mi nana y yo*,
1939
Oleo sobre metal, 25 x 30,5 cm
Colección privada

57
El sueño o *La cama*, 1940
Oleo sobre lienzo, 74 x 98,5 cm
Colección Selma y Nesuhi Ertegun, Nueva York (NY)

58
Foto: Nickolas Muray, 1939
International Museum of Photography at George Eastman
House, Rochester (NY)

59
Autorretrato dedicado al Dr. Eloesser, 1940
Oleo sobre fibra dura, 59,5 x 40 cm
Colección privada

60
Autorretrato con trenza, 1941
Oleo sobre fibra dura, 51 x 38,5 cm
Colección Jacques & Natasha Gelman, Ciudad de México

61
Foto: anónimo, hacia 1940
Colección CeNIDIAP

62
Pensando en la muerte, 1943
Oleo sobre lienzo montado sobre fibra dura,
44,5 x 36,3 cm
Colección privada

63
Retrato de Doña Rosita Morillo, 1944
Oleo sobre lienzo montado sobre fibra dura, 76 x 60,5 cm
Colección Dolores Olmedo, Ciudad de México

64, izquierda
Foto: anónimo, hacia 1939/40
International Museum of Photography at George Eastman
House, colección Nickolas Muray, Rochester (NY)

64, derecha
Yo y mis pericos, 1941
Oleo sobre lienzo, 82 x 62,8 cm
Colección Mr. and Mrs. Harold H. Stream, Nueva Or-
leáns (LA)

65, izquierda
Autorretrato con monos, 1943
Oleo sobre lienzo, 81,5 x 63 cm
Colección Jacques & Natasha Gelman, Ciudad de México

66
Autorretrato como Tehuana o *Diego en mi pensamiento* o
Pensando en Diego, 1943
Oleo sobre fibra dura, 76 x 61 cm
Colección Jacques & Natasha Gelman, Ciudad de México

67
Diego y Frida 1929-1944 (I) o *Retrato doble Diego y yo (I)*,
1944
Oleo sobre fibra dura con marco de conchas, 26 x 18,5 cm
Colección Francisco y Rosi González Vázquez, Ciudad de
México

68
Corsé La columna rota, hacia 1944
Oleo sobre corsé de escayola con bandas
Museo Frida Kahlo, Ciudad de México

69
La columna rota, 1944
Oleo sobre lienzo montado sobre fibra dura, 40 x 30,7 cm
Colección Dolores Olmedo, Ciudad de México

70, izquierda
Fantasía (I), 1944
Lápiz y lápices de colores sobre papel (página de un cua-
derno de notas), 24 x 16 cm
Colección Dolores Olmedo, Ciudad de México

70, arriba
Paisaje, hacia 1946/47
Oleo sobre lienzo, 20 x 27 cm
Museo Frida Kahlo, Ciudad de México

70, abajo a la derecha
Sin esperanza, 1945
Oleo sobre lienzo montado sobre fibra dura, 28 x 36 cm
Colección Dolores Olmedo, Ciudad de México

71, izquierda
Arbol de la esperanza mantente firme, 1946
Oleo sobre fibra dura, 55,9 x 40,6 cm
Colección Daniel Filipacchi, París

71, derecha
Carta a Alejandro Gómez Arias IX, 1946
Lápiz sobre papel, medidas desconocidas
Colección privada

72
Foto: Nickolas Muray, hacia 1939
International Museum of Photography at George Eastman
House, Rochester (NY)

73
El venado herido o *El venadito* o *Soy un pobre venadito*, 1946
Oleo sobre fibra dura, 22,4 x 30 cm
Colección privada

74
Moisés o *Nucleo Solar*, 1945
Oleo sobre fibra dura, 61 x 75,6 cm
Colección privada

75
El sol y la vida, 1947
Oleo sobre lienzo, 40 x 50 cm
Galería Arvil, Ciudad de México

76
Flor de la Vida, 1943
Oleo sobre fibra dura, 27,8 x 19,7 cm
Colección Dolores Olmedo, Ciudad de México

77
*El abrazo de amor de El universo, la tierra (México), Yo, Diego
y el señor Xólotl*, 1949
Oleo sobre lienzo, 70 x 60,5 cm
Colección Jacques & Natasha Gelman, Ciudad de México

78
Diego y yo, 1949
Oleo sobre lienzo montado sobre fibra dura, 28 x 22 cm
Colección Sam y Carol Williams, Chicago (IL)

80
Autorretrato con el retrato del Dr. Farill o *Autorretrato con el
Dr. Juan Farill*, 1951
Oleo sobre fibra dura, 41,5 x 50 cm
Colección privada

81
Foto: Gisèle Freund, hacia 1952

82, arriba
Naturaleza viva, 1952
Oleo sobre lienzo, medidas desconocidas
Colección María Félix, Ciudad de México

82, abajo
Naturaleza muerta, hacia 1952-54
Oleo sobre fibra dura, 38 x 58 cm
Museo Frida Kahlo, Ciudad de México

83, arriba
Fruta de la Vida, 1953
Oleo sobre fibra dura, 47 x 62 cm
Colección Raquel M. de Espinosa Ulloa, Ciudad de
México

83, abajo
Naturaleza muerta con sandías, 1953
Oleo sobre fibra dura, 39 x 59 cm
Museo de Arte Moderno, Ciudad de México

84
Foto: anónimo, 1951/52
Colección CeNIDIAP

85
El marxismo dará salud a los enfermos, hacia 1954
Oleo sobre fibra dura, 76 x 61 cm
Museo Frida Kahlo, Ciudad de México

86, izquierda
Foto: anónimo, 1954

86, derecha
Autorretrato con el retrato de Diego en el pecho y María entre las cejas, 1953/54
Oleo sobre fibra dura, 61 x 41 cm
Paradero desconocido

87, izquierda
Autorretrato con Stalin o Frida y Stalin, hacia 1954
Oleo sobre fibra dura, 59 x 39 cm
Museo Frida Kahlo, Ciudad de México

87, derecha
Foto: Antonio Kahlo, 1952/53
Colección Fanny Rabel

88/89
Fotos: Laura Cohen

90
Páginas del diario, hacia 1946-54
Museo Frida Kahlo, Ciudad de México

91
Foto: Juan Guzmán, 1950
Colección CeNIDIAP

92, izquierda
Foto: Guillermo Kahlo, 1926

92, derecha
Foto: Guillermo Dávila, hacia 1930
Colección Carlos Pellicer López

93, izquierda
Foto: Lola Alvarez Bravo, hacia 1950

La editorial agradece a los museos, galerías, coleccionistas y fotógrafos que nos han prestado apoyo en este libro. Agradecemos especialmente la colaboración del fotógrafo Rafael Doniz, de Ciudad de México, así como de Salomón Grimberg, de Dallas. Aparte de las personas e instituciones nombradas en las leyendas de las láminas, hemos de mencionar: Ben Blackwell (23); Bokförlaget A, Estocolmo (75); CeNIDIAP (8 arriba, 11, 15 derecha, 21 abajo, 22, 40 izquierda, 56 arriba, 61, 84, 86 izquierda, 87 derecha, 91, 92 izquierda, 93 izquierda); Christie's, Nueva York (33); Jorge Contreras, cedido por el Centro Cultural de Arte Contemporáneo, México (16, 65 izquierda, 66); Isidore Ducasse Fine Arts (71 izquierda); Rafael Doniz (1, 6, 8 abajo, 10, 12 arriba, 13, 14 derecha, 18 arriba, 19, 25, 27, 28 abajo derecha, 29 abajo derecha, 31, 36, 37, 39, 45, 46 arriba, 47, 48 arriba derecha, 53, 59, 60, 62, 63, 67, 68, 69, 70 izquierda, 70 arriba, 70 derecha abajo, 71 derecha, 74, 76, 80, 82 abajo, 83 abajo, 85, 87 izquierda; archivo Rafael Doniz (12 abajo [cedido por Pater Rubén García Vadillo], 14 izquierda [cedido por MUNAL], 41, 92 derecha); Photos Courtesy Salomón Grimberg (17, 18 abajo, 26, 28 arriba izquierda, 28 abajo izquierda, 29 arriba derecha, 29 abajo izquierda, 32, 34 arriba, 34 abajo, 35 abajo, 38 abajo, 42 derecha, 43 izquierda, 51, 52, 56 abajo, 57, 64 derecha, 78, 82 arriba, 83 arriba, 90); Salvador Lutteroth (77); Olav Münzberg, Berlín (20); Mali Olatunji (54); Sotheby Parke Bernet, Photo Courtesy Salomón Grimberg (73); Sotheby's, Nueva York (49, 86 derecha)

1 Anotación en el diario, cita según Raquel Tibol, Frida Kahlo. Una Vida Abierta, México, D.F. 1983, pág. 32; ver también Hayden Herrera, Frida. A Biography of Frida Kahlo, Nueva York 1983, pág. 11
2 Raquel Tibol, Frida Kahlo. Crónica, Testimonios y Aproximaciones, México, D.F. 1977, pág. 18
3 Salomón Grimberg, en: Helga Prignitz-Poda, Salomón Grimberg, Andrea Kettenmann, Frida Kahlo: das Gesamtwerk, Francfort del Meno 1988, pág. 18
4 Anotación en el diario, cita según Hayden Herrera, Frida: Una Biografía de Frida Kahlo, México, D.F. 1985 (7 edición 1988), pág. 30
5 Tibol 1983, pág. 48 y s.
6 Antonio Rodríguez, Frida Kahlo heroína del dolor, en: Hoy, México, D.F., 9 de febrero de 1952
7 Ebenda, Una pintora extraordinaria, en: Así, México, D.F., 17 de marzo de 1945
8 Tibol 1983, pág. 96
9 Homenaje a Frida Kahlo, en: México, D.F., N° 330, 17 de julio de 1955, pág. 1
10 Lola Alvarez Bravo, en: Karen & David Crommie, The Life and Death of Frida Kahlo, película documental de 16 mm, San Francisco 1966
11 Diego Rivera / Gladys March, My Art, My Life. An Autobiography, Nueva York 1960, pág. 169 y ss.
12 Tibol 1983, pág. 95 y s.
13 Bambi, Frida dice lo que sabe, en: Excelsior, México, D.F., 15 de junio de 1954, pág. 1
14 Diego Rivera, en: Fashion Notes, en: Time, Nueva York, 3 de mayo de 1948, pág. 33 y s.
15 Tibol 1983, pág. 97
16 Herrera 1983, pág. 138
17 Ebenda, pág. 142 y s.
18 Tibol 1983, pág. 53
19 Herrera 1983, pág. 130 y s.
20 André Breton, Frida Kahlo, en: Le Surréalisme et la Peinture, París 1945, pág. 148
21 Bertram D. Wolfe, Rise of another Rivera, en: Vogue, Nueva York, Año 92, n° 1, oct./nov. 1938, págs. 64, 131
22 Herrera 1983, pág. 225
23 Bambi, Frida Kahlo es una Mitad, en: Excelsior, México, D.F., 13 de junio de 1954, pág. 6
24 Herrera 1983, pág. 291 y s.
25 Ebenda, págs. 242, 245 y s.
26 Ebenda, pág. 250
27 MacKinley Helm, Modern Mexican Painters, Nueva York 1941, pág. 167
28 Dr. Henriette Begun, en: Raquel Tibol, Frida Kahlo, Francfort del Meno 1980, pág. 141
29 Herrera 1983, pág. 286
30 Rivera / March 1960, pág. 242 y s.
31 Herrera 1983, pág. 307
32 Herrera 1983, pág. 277
33 Carta del 30 de junio de 1946 a Alejandro Gómez Arias, archivo Gómez Arias
34 Carta del 11 de octubre de 1946 a Eduardo Morillo Safa, cita según Rosario Camargo E., Dos Cartas Frente al Espejo, en: México desconocido, México, D.F., n° 98, marzo 1985, pág. 47
35 Aquí y en la nota siguiente, cita de Frida Kahlo, Retrato de Diego, en: Hoy, México, D.F., 22 de enero de 1949
36 Herrera 1983, pág. 314
37 Tibol 1983, pág. 63
38 Carlos Pellicer, en: Museo Frida Kahlo, Catálogo de la colección (ed. Fideicomiso Diego Rivera), México, D.F. (hacia 1958, con motivo de la inauguración del museo), pág. 8
39 Tibol 1983, pág. 63 y s.
40 Cita según Judith Ferreto, la enfermera de Frida Kahlo, en: Crommie 1966
41 Tibol 1983, pág. 132
42 Lola Alvarez Bravo, en: Crommie 1966
43 Rivera / March 1960, pág. 284
44 Tibol 1983, pág. 64
45 Rivera / March 1960, pág. 285
46 Herrera 1983, pág. 355